U0052114

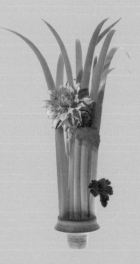

可提昇
花藝設計
功力的方法

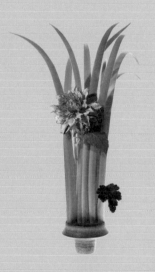

可　提　昇
花藝設計
功力的方法

葉材設計
花藝學

晉級花藝達人必學的19個設計技巧＆21堂應用課

Florist編輯部◎著

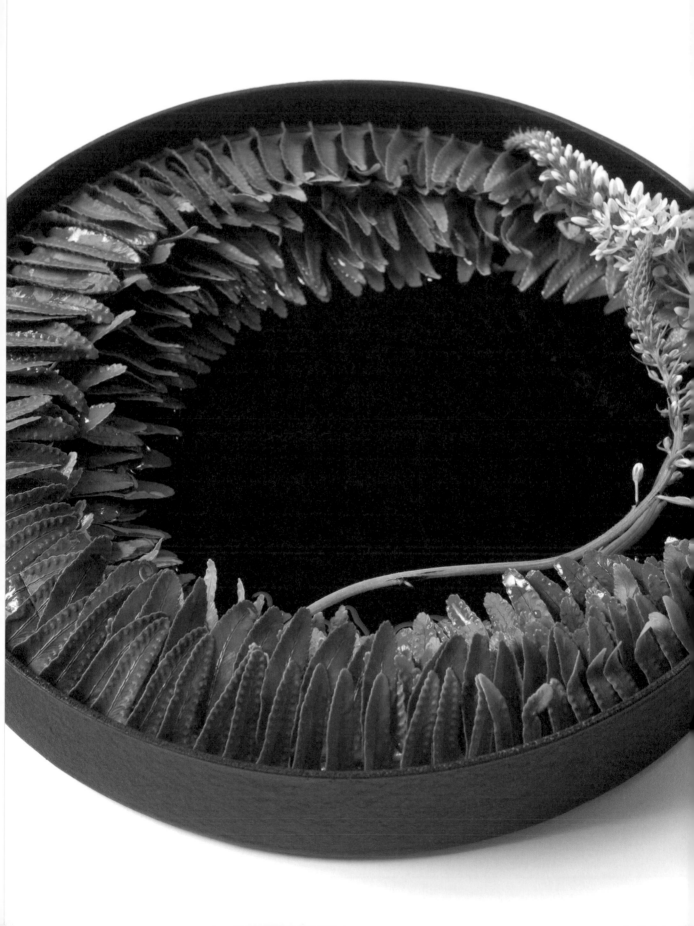

Lesson1

依形狀分類，深入了解葉材！

葉材是市面上相當常見的花藝創作素材。仔細觀察，看清楚特徵後善加利用吧！
從葉材的原有形狀，就能了解到適合採用的方法與表現方式。
本書依據葉材外觀，分成了「展現線條」、「展現葉面」、「展現色澤&質感」三種類型。

展現線條的葉材

適合於花藝設計上展現線條之美的葉材。這類葉材的葉片尾端位置，對於花藝設計結構具有舉足輕重的影響力。單以花卉創作花藝作品時，加入此類葉材，就能營造出更自然的表情，完成更生動的花藝設計造型。

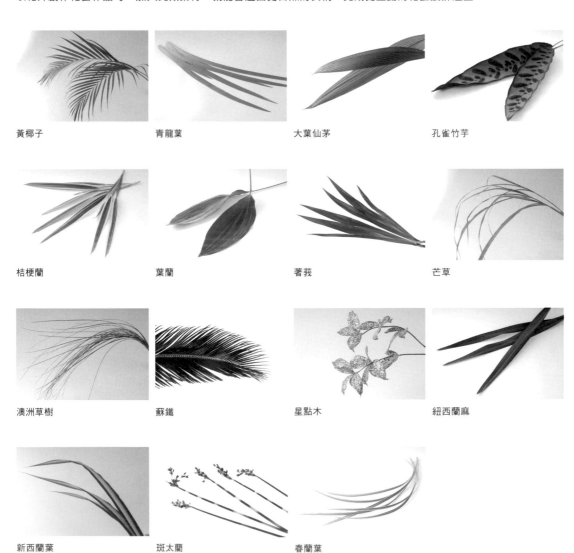

黃椰子　　　青龍葉　　　大葉仙茅　　　孔雀竹芋

桔梗蘭　　　葉蘭　　　箬莪　　　芒草

澳洲草樹　　　蘇鐵　　　星點木　　　紐西蘭麻

新西蘭葉　　　斑太蘭　　　春蘭葉

展現葉面的葉材

相較於使用展現線條之美的葉材，採用展現葉面之美的葉材，即可欣賞到更大面積的葉色與葉形之美。此類葉材也是展現色彩之美的重要要素。改變角度或刻意地使用葉片大小不一的葉材，即可為花藝作品增添獨特生動的氛圍。

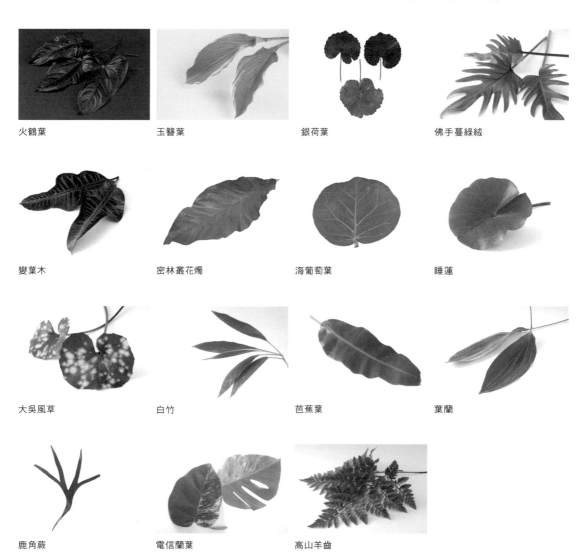

火鶴葉　　　　　　玉簪葉　　　　　　銀荷葉　　　　　　佛手蔓綠絨

變葉木　　　　　　密林叢花燭　　　　海葡萄葉　　　　　睡蓮

大吳風草　　　　　白竹　　　　　　　芭蕉葉　　　　　　葉蘭

鹿角蕨　　　　　　電信蘭葉　　　　　高山羊齒

展現色澤・質感的葉材

葉片表面蓬鬆柔軟、小葉密集生長等個性獨特的葉材也不少，還包括顏色具特徵的葉材。充分運用這類葉材的個性，插入花與花之間，即便是由同一種花卉構成相同形狀的花藝作品，也能營造出迥然不同的氛圍。

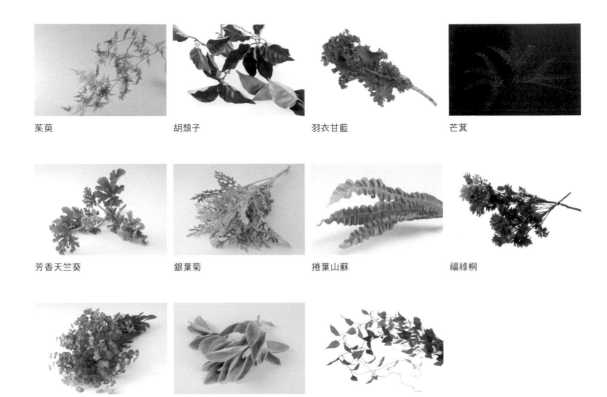

茱萸　　　　　　　胡頹子　　　　　　　羽衣甘藍　　　　　　芒萁

芳香天竺葵　　　　銀葉菊　　　　　　　捲葉山蘇　　　　　　福祿桐

馬丁尼大戟　　　　羊耳石蠶　　　　　　蔓生百部

正確使用葉材的矩陣圖

葉材種類千差萬別，仔細分辨特性，就可以完成更精美的作品！本單元已大致區分出用法方向性，請作為使用葉材的大致基準。

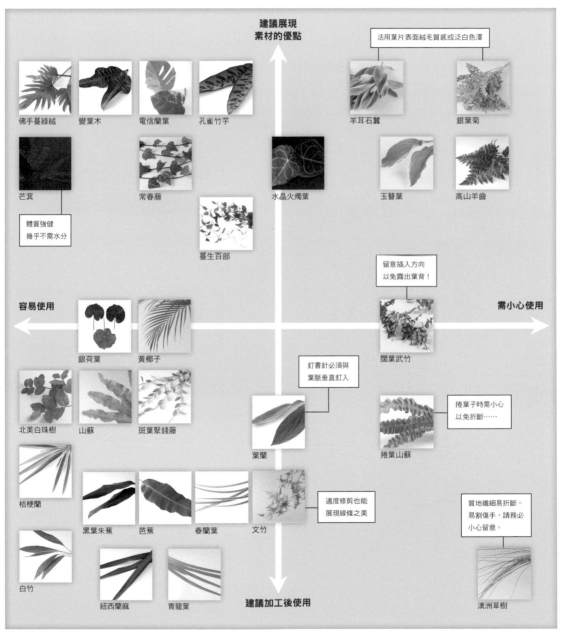

※以上僅供參考，請多方嘗試後選用最適當的葉材！

Lesson 2
葉材的基本應用技巧集

使用葉材的優點是，可提昇作品的分量感與營造生動活潑氛圍等，完成外型更精美的
花藝作品，而且還兼具保護、固定花卉等實用性要素，本單元所介紹的都是非常實用
的葉材應用技巧。

technique 1　彎曲

以手調整葉材的枝條形狀，這是花藝界一直以來廣泛採用的處理技巧。可將枝條彎成漂亮的形狀，或將彎
曲的枝條處理成筆直狀態。除了用於處理葉材之外，還可用於處理枝材或花材。

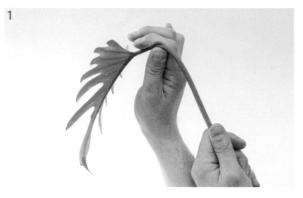

1

將拇指指腹靠在希望彎曲的部位，再慢慢地
使力彎曲塑形。

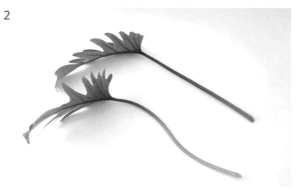

2

相較於未彎曲塑形的葉材，可處理出更生動
活潑的線條。

適合採用這項處理技巧的葉材

佛手蔓綠絨・蔓綠絨・星點木等

使用彎曲塑形的佛手蔓綠絨

感覺像在描繪巨大的線條，將佛手蔓綠絨一枝枝彎曲塑形後插上，重點是必須留意葉子朝向、枝條的律動感，組合好各部位後構成花藝作品。

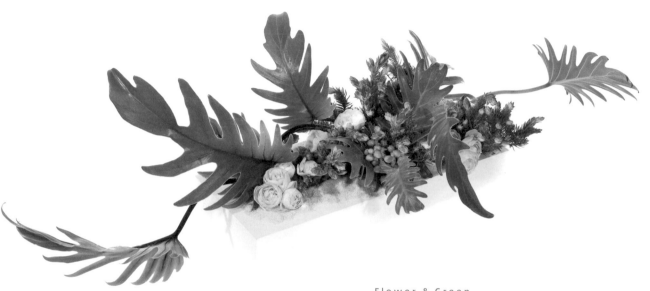

Flower & Green

佛手蔓綠絨・歐石楠・玫瑰（Spray Wit）・火龍果

Point!

花藝設計結構中係以葉片大小、葉柄長度、彎曲狀態增添變化。曲線變化源自彎曲塑形的差異，重點為塑形前，必須先擬好構想。

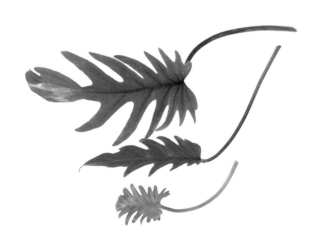

technique2 摺角

經過摺角，就能構成葉材本身不可能展現的設計型態，
例如可表現出角狀、三角形或四角形等大自然界罕見的形狀，
這是營造出引人注目效果的技巧之一。但在日本婚禮等場合
所採用的花藝設計，應避免與「摺」字有關，這一點需多加留意。

1

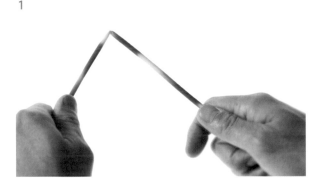

雙手小心翼翼地摺出角度，摺過之後無法重
摺，記得先想好摺角位置喔！

2

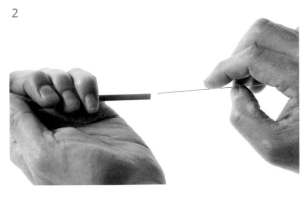

葉材既可直接摺角，也可如圖插入鐵絲後才
摺。某些種類的葉材可能因為摺角過度而出
現失水的現象，因此插入鐵絲後除可固定形
狀之外，還具備補強作用。

適合採用這項處理技巧的葉材

太蘭·龍文蘭·紐西蘭麻·木賊·棕櫚·芭蕉等

使用摺角的斑太藺

使用具有白綠相間斑紋，充滿清涼意象的斑太藺。不插入鐵絲，摺成最自然的姿態後完成造型。
既可作為固定花卉的基座，又可形成空間，因此不管使用多少枝都不會顯得笨重，可為作品營造輕盈感。

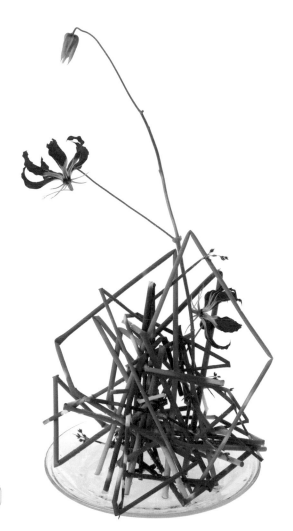

Flower & Green
斑太藺·火焰百合

Point!

以適當間隔摺好斑太藺，完成幾何
形狀後依序組合。形狀完成至相當
程度後，一邊摺角一邊組合。搭配
小朵火焰百合，可與綠色葉材相互
輝映。

technique3 捲繞

葉片經過捲繞即可改變姿態，當作花材來使用。善用捲繞技巧，
即使是相同的葉子，也會因為捲繞方法不同，而展現出不一樣的風采。

1

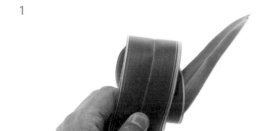

葉面朝外依序捲起葉片。

2

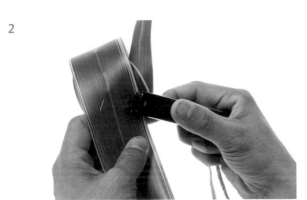

以釘書機固定葉片。相對於葉片纖維，斜斜地釘上釘書針。與纖維平行釘入，可能導致葉片裂開。可以在釘好的釘書針上塗黏著劑，效果更牢固。

3

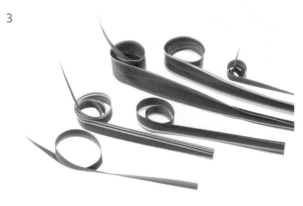

捲繞方法非常多，例如可露出或藏起葉片尾端、捲繞兩層、捲繞三層、往上捲繞等各種變化。葉片捲好後的固定方法也很多，最快的方法是使用釘書機，其他方法如使用鐵絲、冷膠、熱熔膠、以線繩繫綁或夾入葉材之間等，使用黏著劑時，需留意溢出或產生熱度而使葉材變色等風險。

適合採用這項處理技巧的葉材

紐西蘭麻·桔梗蘭·春蘭葉·著莪·銀荷葉·山蘇葉·葉蘭·香龍血樹

使 用 捲 繞 的 桔 梗 蘭

由捲繞成各種姿態的桔梗蘭完成的花藝作品。使用葉尾捲成小圈圈、留下長長葉尾、將葉片基部捲成大圈圈等，捲繞出各種變化的葉子。避免插成直線狀，依序插入捲好的葉材，即使是低矮的作品，也能營造出生動活潑的表情。

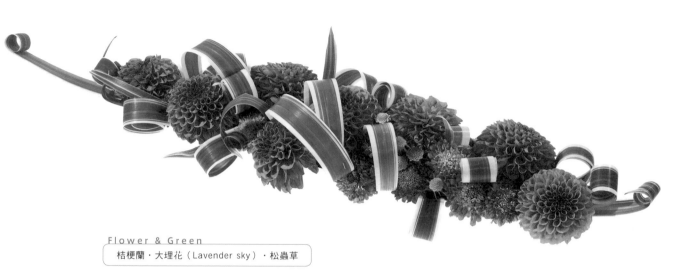

Flower & Green
桔梗蘭・大埋花（Lavender sky）・松蟲草

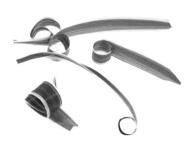

Point!

使用相同的捲繞技巧，但形狀更豐富多元，未捲繞部位的長度也不一樣，讓完成的作品更生動活潑。將葉尾留長一點，再將葉片基部修剪成更容易插入吸水海綿的形狀。插入捲好的部分後，以未捲繞的葉子描繪環狀似地，完成花藝作品。

Point!

捲好葉子後除可單獨插入外，還可以兩、三片葉子連結成有趣的形狀，再以釘書機固定接合部位。

technique 4 捲曲

希望作品加入輕盈柔美曲線時，最適合採用的技巧。
捲好後形狀酷似P.14的捲繞，最大差異為葉片捲好後不加以固定。建議採用細窄的葉片，會更容易表現。

1

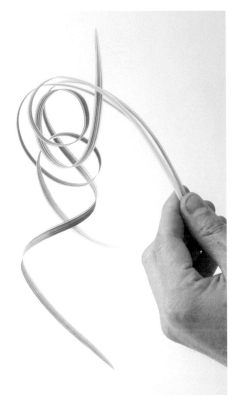

春蘭葉的葉面朝外，在手指上捲繞數次以形成曲線。捲繞在筆桿上也能形成漂亮曲線。

2

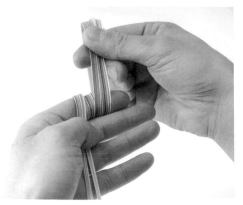

從手指上取下就會出現柔美曲線，曲線會因筆桿粗細或捲繞次數而有所不同。

適合採用這項處理技巧的葉材

春蘭葉・熊草等

捲曲春蘭葉以展現柔美曲線

以深綠色春蘭葉完成造型簡潔的作品。為了突顯春蘭葉的柔美曲線，以一葉一花構成花藝作品。配合花與器來調整葉子的高度與捲曲程度。

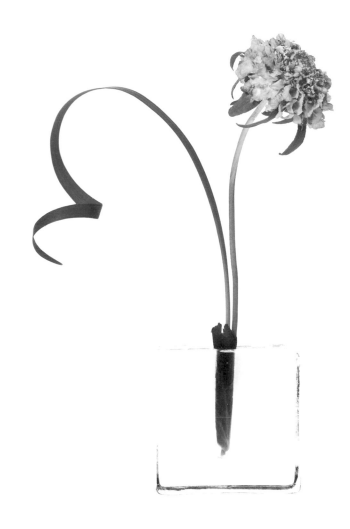

Flower & Green
松蟲草・春蘭葉

Point!

捲在筆桿等物品上，越用力越容易捲出形狀。捲出自然漂亮的姿態而不是刻意計算的線條，葉子分別捲繞，捲出不同的形狀更有趣。

technique5 　編織

葉材經過編織後，既可構成面，又能作為插花的基座。
除了使用細窄葉片外，蔓性花材拔掉葉子後編織，或編成大型葉材的一部分，即可享受刺繡般感覺，這是
可大幅拓展表現範疇的技巧之一。

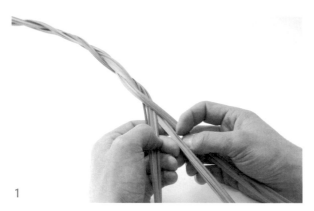

將數枝澳洲草樹彙整成束後固定住端部，先分成三股，再以三股編要領依序完成編織。

1

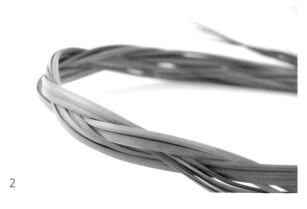

將數枝細窄的澳洲草樹彙整成束後編織，感覺就會改變，線條輪廓會變成近似平面的形狀。可單股編織或數根彙整成束後整束編織，像製作籃子般編成格子狀等，以各式各樣的編法完成作品。

2

適合採用這項處理技巧的葉材

澳洲草樹・紐西蘭麻・春蘭葉・熊草

將紐西蘭麻編織成格子狀

將葉材編成的面狀色彩與美麗風采，表現得很簡潔素雅的作品。挑選紐西蘭麻為葉材，非常適合搭配顏色與質感都很有特色的珊瑚鐘。硬挺又呈平面狀的紐西蘭麻，經過編織後成為存在感十足的面狀結構。

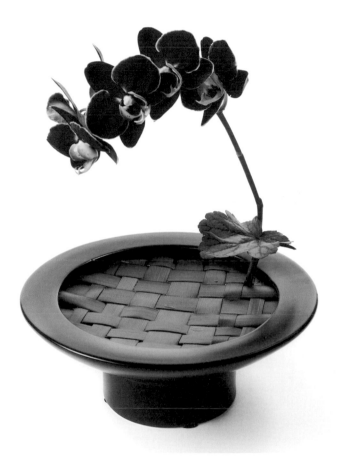

Flower & Green
蝴蝶蘭（Chocolate Pearl）・珊瑚鐘（Shanghai）・紐西蘭麻

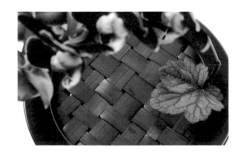

Point!

紐西蘭麻縱向切成兩半後，一邊掛在裝滿水的容器內側，一邊進行橫向與縱向編織。

technique6　修飾 ①

修飾是處理任何一種葉材時都會用到的技巧，
可剪開、修剪成相同長度、修剪掉一部分葉片等隨心所欲地修飾葉形。
先學會修剪掉一半葉片的最基本技巧吧！
修飾葉片具備強調素材之美與存在感的作用。

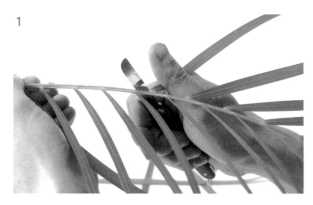

1

利用花藝刀或花藝剪，沿著黃椰子葉的中心軸修剪掉一半葉片。

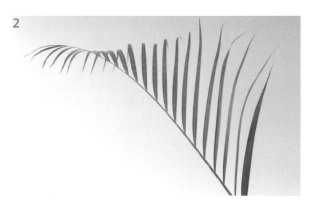

2

黃椰子等中心軸上對生小葉片的葉材經過修剪後，即可強調葉材的線條之美。配合花藝作品的大小，將大型葉材修剪掉一半葉片，調整整體協調美感的效果也很值得期待。

適合採用這項處理技巧的葉材

黃椰子・芭蕉葉・美葉鳳尾蕉・變葉木・大葉仙茅・竹芋等，是葉面極端細窄的葉材之外都可使用的技巧。

將海葡萄葉修剪成兩個半面

將海葡萄葉片剪成兩半,不只是使用其中一半喔!是以兩個半面完成作品。葉子剪成兩半後分開擺放,再以竹子的側枝為連結,重現一片葉子時的樣貌。將葉子疊在一起,以葉子堆疊而成的層狀結構,為固定巧克力波斯菊的架構。

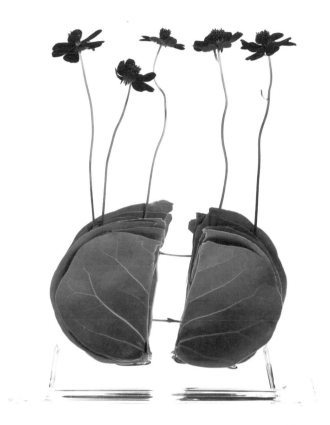

Flower & Green
海葡萄葉・巧克力波斯菊

Point!

先以雙面膠帶將數片剪切成兩半的葉子,疊貼成千層派狀,再將花插在葉片之間後固定住。

Point!

以兩根竹子側枝連結剪成兩半的葉子。

technique7 修飾②

創作花藝作品時,使用的葉材若大小都相同,就很難營造出生動活潑的氛圍。
這時候若將下方修剪掉,改變葉子的大小,效果一定會更好。

1

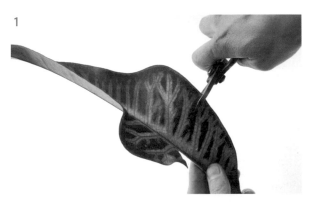

保留葉柄部位,小心翼翼地修剪掉葉子的下方。修剪時保留中央的主脈,再修剪成葉柄的形狀。但修剪後,葉片若不是要插在花藝作品上,那乾脆剪掉主脈也沒關係。

2

修剪後,連結葉柄的主脈成為支撐葉材的重要部位,透過修剪就能處理成尺寸較小的葉片。

使用修剪過的變葉木

大小兩個盤狀花器間，夾入吸水海綿後構成的花藝作品。葉材可大致分成面向左、右兩種形狀。一邊思考朝向哪個方向最漂亮，一邊一片片地插上，即可完成整體線條柔美流暢的作品。葉片經過修剪後，而完成充滿協調美感的作品。

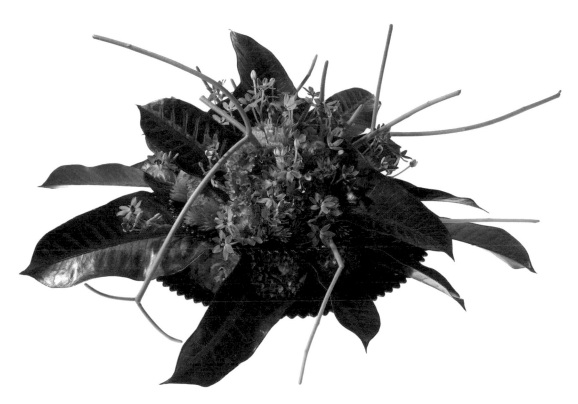

Flower & Green

變葉木・拉培疏鳶尾・羊毛松・洋桔梗
（貴婦人）・綠珊瑚

Point!

即使只有相同形狀與大小的葉材，改變修剪的面積，即可讓葉材更富變化。

technique 8 使用鐵絲

比起彎曲塑形,更能隨心所欲地塑造形狀的技巧,就是使用鐵絲。
重點是鐵絲需插入葉片,而不是插入葉片上的孔洞。
葉材插入鐵絲後,就能輕易地塑造自己想要的形狀。

1
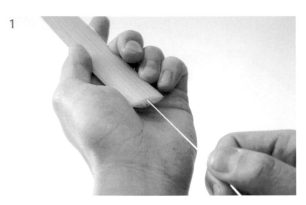

將#20或#22鐵絲由青龍葉切口處插入葉片的中心,插入重點為插入葉片而不是插入葉片上的孔洞。一邊避免鐵絲尾端穿破葉片,一邊小心地插入至想彎曲的部位。

2
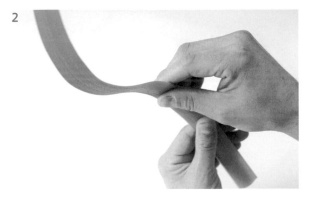

一邊以指腹順著葉片,一邊依序完成形狀,可彎曲成銳角或描繪出柔美的曲線,依據造型增添變化吧!

適合採用這項處理技巧的葉材

青龍葉・木賊・太藺・水仙・著莪

以加鐵絲的青龍葉展現線條之美

以鐵絲的效果，增添曲線變化的美麗作品。從曲線上增添變化或並排幾個部分後，成功地營造出生動活潑，充滿律動感的氛圍。

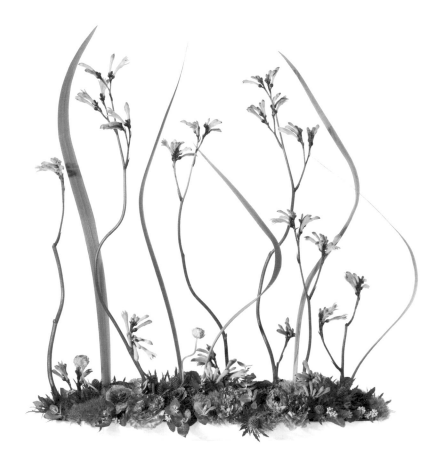

Flower & Green
青龍葉・袋鼠花・尤加利・綠石竹・玫瑰（Mon cheri）・洋桔梗（貴婦人）・紫薊

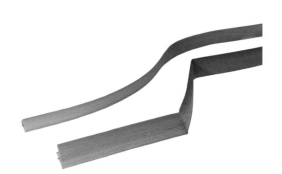

Point!

葉材插入鐵絲後，除了可用於形成曲線之外，還可摺成角狀以強調線條之美。但過度彎曲，可能導致插入的鐵絲穿破葉片或折斷等情形，處理時必須謹慎小心。

technique 9 **切割·撕開**

可以手撕開，或利用劍山，像梳頭髮似地劃切成細長條狀等，採用各種處理技巧。
先學會比較簡單的以手撕開法吧！此技巧適合處理葉脈平行延伸，葉子比較薄的素材時採用。

1

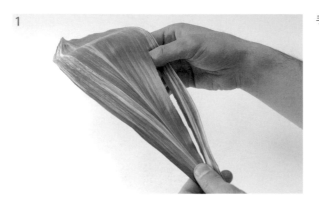

手指沿著葉脈依序撕開葉片。

2

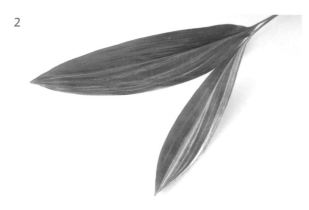

需要小型葉材時最有用的技巧。不需區分部位，可撕開一小部分或撕成幾個部分後使用。

適合採用這項處理技巧的葉材
葉蘭·大葉仙茅·紐西蘭麻·芭蕉葉等

使用撕開的矮球子草

建議挑選可利用葉子上的斑紋，正好可分成兩半的矮球子草葉片，讓個性十足的蘆莖樹蘭，從撕開成兩種顏色的葉片之間露出臉來。將自然的色彩應用在造型簡單的作品上。

Flower & Green

矮球子草・蘆莖樹蘭・常春藤・鹿角蕨

Point!

矮球子草的斑紋種類繁多，是非常有趣的葉材之一。為了讓花從撕開的葉片之間露出臉來，特別挑選了線條細緻的花。下方重疊插入其他葉材以增加重量。

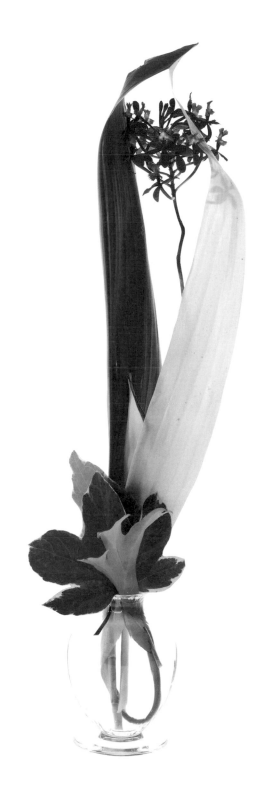

technique10 彙整

將葉子彙整在一起，就能表現出一片葉子無法展現的
力度與方向性等。調整彙整的葉片數還能增添強弱。
使用左右兩邊都長著葉子的葉材時，將葉材彙整後插入，
就能表現出迥異於原來姿態的色彩結構。

1

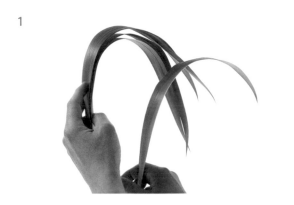

彙整時，必定會出現葉面朝右的右葉與朝左
的左葉，因此必須將左葉與左葉，右葉與右
葉彙整在一起。使用葉蘭等大片葉材時，不
採用左葉與左葉、右葉與右葉的彙整方式，
可能導致作品本身顯得凌亂不統一，必須特
別留意。

2

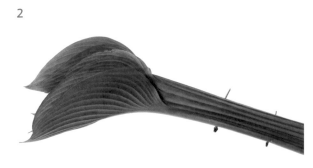

處理不容易彙整的小葉，或希望固定住已彙
整在一起的葉材時，先以U字釘或鐵絲等固
定住數片後才插入，即可讓作業進行得更順
利。從大葉片到小葉片依序重疊後看起來更
美觀。

適合採用這項處理技巧的葉材
著莪‧變葉木‧葉蘭‧黃金葛‧常春藤‧大吳風草‧春蘭葉‧銀荷葉等

以彙整技巧展現著莪之美

使用一片時不太容易營造出氣勢的陪襯葉材，重疊數片後使用，就能營造出分量感，而使存在感倍增。這是以令人印象深刻的綠色葉材與紅色玫瑰完成的作品。將葉子彙整後插在吸水海綿上，垂掛或夾插於花朵之間，即可享受到創作造型的樂趣。

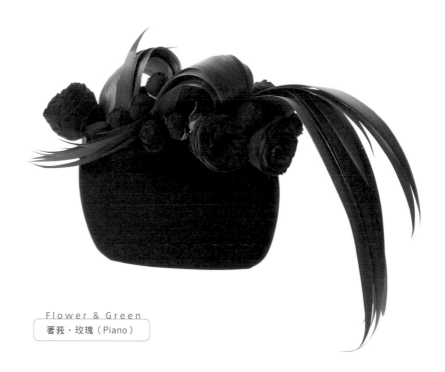

Flower & Green
著莪・玫瑰（Piano）

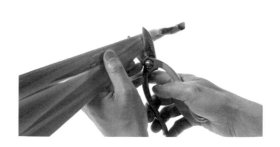
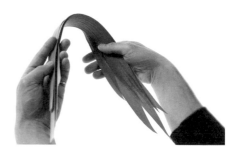

Point!

拿剪刀由最靠近根部的部位剪斷，以手一片片地將著莪的葉片順出柔美姿態。可使用相同長度與寬度的葉片，或刻意地以不同的葉片營造不協調感。

technique11 包覆

以葉材包覆花材，即可將不同的世界觀加入相同的花藝作品中。
使用相同的葉材，不管裡面包著什麼顏色的花朵，看起來都會很統一。
以一片或數片葉子包裹花材，即可為相同大小的作品增添變化，利用這種變化性也很有趣喔！

1

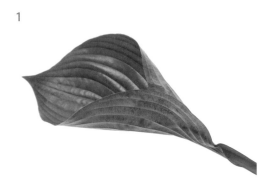

以一片葉子包覆花材時，可以黏著劑黏住葉子的兩邊後加入花材。

適合採用這項處理技巧的葉材

玉簪葉・銀荷葉・葉蘭・香龍血樹

2

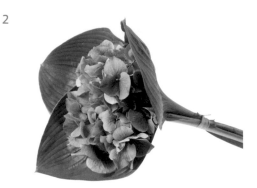

以數片葉子包覆花材時，先將花材擺在葉材上才依序包起。將花莖與葉柄一起綁緊，更容易插入花藝作品中。

以玉簪葉包覆花材

以玉簪葉包覆花材後完成的作品。葉材捲成海芋形狀，而不是整個包起花材，相對於線條漂亮的花材，包好後露出支撐部位，以增添趣味性，再形成高低落差來營造生動活潑的氛圍。

Flower & Green

玉簪葉・繡球花・海芋（Black Beauty）・大理花
（Lavender sky）・蕾絲花（Daucus Bordeaux）

Point!

包覆繡球花之類的大型花材時，先以數片葉子包覆花材，再分別綁好各部分的基部後，插在吸水海綿上，即構成姿態沉穩大方的作品。

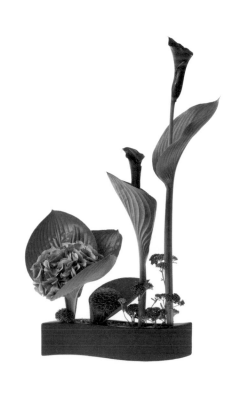

technique12　漂浮

漂浮是一項用法非常廣泛的應用技巧，基本上必須營造出讓作品浮在水面上的意象。曾因大自然中的池塘或湖泊裡的漂亮葉材或花朵，而感動過的經驗想必不少吧！漂浮就是可將那種令人感動的氛圍，應用在花藝創作上的技巧。美好的情境很難原原本本地重現在作品上，重點為創作時，必須思考葉材的分量或花材的替代方案。

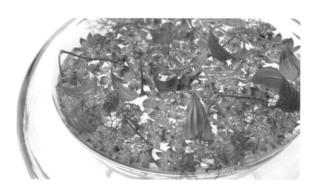

蔓生百部修剪後，像要展現莖節似地漂浮在水面上。以各種葉材來構成，自然界水面上不可能欣賞到的景象，也相當有趣，可營造出特別的感覺。除非刻意地將花插入水中，否則應避免讓葉材或花沉入水中，處理時需留意。

適合採用這項處理技巧的葉材
蔓生百部・睡蓮・萍蓬草・銀荷葉・楓葉・常春藤・闊葉武竹・蓮葉

讓睡蓮漂浮在水面上

如何讓素材漂浮在水面上，而展現出最清新自然的姿態呢？深入思考後從「想讓花站起來」的構想出發。利用葉子與蔓藤，構成宛如從葉子開出花朵似的美麗姿態，以及投射到水面上的花影，完成令人印象深刻的作品。

Flower & Green
睡蓮・小菊花・百香果藤蔓

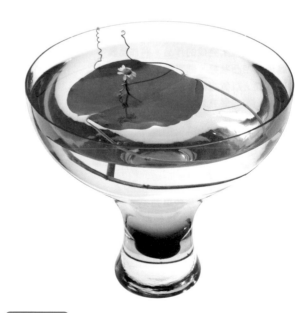

Point!

以繞成環狀的百香果藤蔓，固定睡蓮的葉子。藤蔓的兩端插入細竹枝或鐵絲後，連結成環狀，讓藤蔓尾端的捲鬚從荷葉缺口處露出，捲繞花柄後就站起來了。

technique 15　展現時間變化

變黃的葉材，呈現枯黃狀態也會展現出獨特的風味。
與新鮮狀態對比，又能表現趣味性。

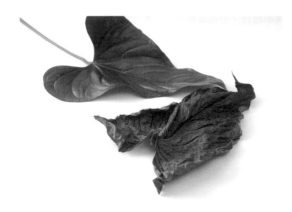

持續換水，讓葉材在完全不缺水的狀態下慢慢地乾燥，
即可維持漂亮的形狀。青龍葉等葉材不插入水中，直接
乾燥，將形狀變化應用在作品上也不錯。

適合採用這項處理技巧的葉材
火鶴葉・電信蘭・芭蕉葉・海葡萄葉・吉米百合葉等
（水分較多，葉片厚實的植物不適合採用）

以吉米百合葉的時間變化展現變異之美

吉米百合葉乾燥處理後，原本鮮綠又很有張力的葉片就會轉變成茶色，捲縮成非常複雜的形狀。圖中是將一片捲縮
成棒狀的葉片，直接用於花藝設計上。這件作品是由30片左右的吉米百合葉分成150根後構成。搭配的海棠果也是
乾燥一年後才使用。

Flower & Green
吉米百合葉・海棠果

Point!

將一片吉米百合葉，分
成好幾個部分後曬乾，
圖中為曬將近一個月後
狀態。曬了乾後自然地
捲曲變形、變色、硬
化。

Point!

吉米百合葉先以橡皮筋
綁成好幾束，再由中央
往外排列，將單枝插入
空隙後調整形狀，不使
用黏著劑和鐵絲。

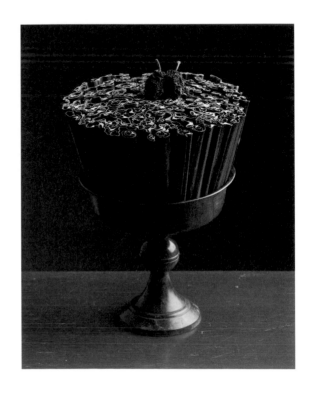

technique16　重疊

將數片葉子重疊在一起，以展現層狀結構之美的技巧。
可重疊相同的葉子以強調形狀，或以葉材呈現塊狀花藝設計作品的力道。

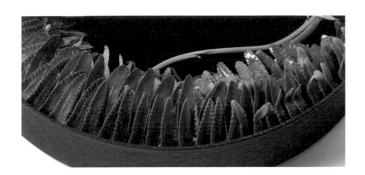

重疊銀荷葉

融合著朝鮮薊的花萼及銀荷葉的姿態與質感的作品。露出銀荷葉的正反面，很整齊地重疊成簡單的圖案，成功地營造出朝鮮薊無法展現的氣勢。

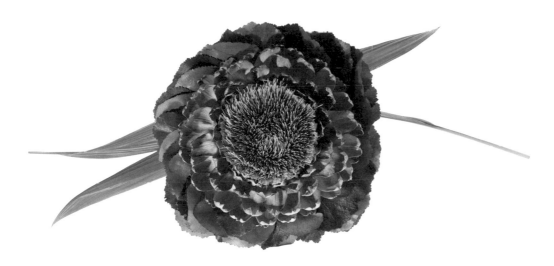

Flower & Green
銀荷葉・朝鮮薊・大葉仙茅

> **Point!**
>
> 很整齊地正反交互排好銀荷葉後黏貼，謹慎拿捏上下重疊部分的範圍與間隔，完成充滿規律感與安定感，以深淺色澤構成的胸花。

technique 17 纏繞

使用質地柔軟強韌，無法自立的葉材效果最好。
將蔓生百部等蔓性葉材繞在枝材或花材上，巧妙地為整個作品，營造出更寬廣的空間感與延伸效果。

適合採用這項處理技巧的葉材

> 所有的蔓性葉材・天門冬屬（Upright、Smailax、plumosus nanus）植物・蔓生百部等

掛在形同作品主軸的枝材與花材上，纏繞前必須先思考設計造型。

纏繞文竹

文竹是質地柔軟，單純使用無法自立，纏繞在其他素材上能營造出趣味性效果的葉材。鬆鬆地垂掛在枝材與花材上，即可展現出柔美的線條之美。纏上蔓性葉材，即可為作品增添輕盈又生動的氛圍。

Flower & Green

> 文竹・紫薊・山防風（Veitch's Blue）

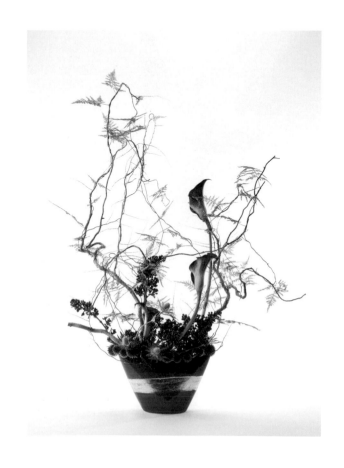

Point!

希望纏繞上去的葉材能展現出線條之美，重點工作為事前修剪。花藝作品氛圍會因為修剪時摘除哪部分的葉子，而大有不同。

technique18　活用質感 ①

葉材質感與顏色各不相同，包括葉面附著絨毛、光滑、粗糙的葉材，顏色則包括綠色、銀色、紅色、黃色等。擅長於運用質感，即可提昇作品的創作實力。

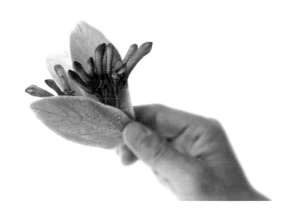

搭配相同質感的花材，即可輕鬆地完成花藝作品。以相同特徵的素材構築出更鮮明的意象，但色彩組合需慎重。圖中使用羊耳石蠶與袋鼠花，都是表面附著絨毛，質感很類似的素材。

適合採用這項處理技巧的葉材

羊耳石蠶·銀葉菊·大吳風草·斑葉秋海棠·捲葉山蘇等

銀葉菊的活用質感技巧

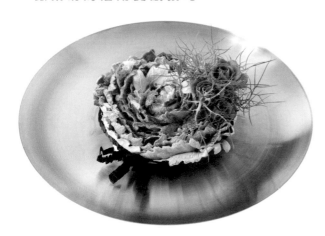

將葉片厚實，質感像絨布的銀葉菊貼成大理花形狀。露出邊緣的葉裂狀態即可營造立體印象。葉片具潑水性，噴霧後又可欣賞到全然不同的質感。

Flower & Green

銀葉菊·玫瑰（Teddy Bear）·黑種草

Point!

如圖對摺銀葉菊葉片。

Point!

對摺處朝下，利用黏著劑，以組合花的要領由內往外黏貼成漩渦狀。圖中為黏貼後從背面看時的樣子。

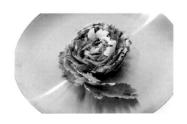

Point!

擺在無機質鋁板上，構成展現質感對比之美的花藝設計作品。

technique19　活用質感②

葉材中葉面與葉背質感不同的情形很常見，人通常比較不會去注意葉背，其實葉背與葉面的顏色及質感都很有特色。將葉材的正反面質感差異，應用在花藝設計上吧！

葉面光滑、葉背無光澤的質感。使用這類葉材時，只露出葉面就無法營造出生動活潑的氛圍，完成的作品會顯得很單調。斜插葉材等露出葉背，就能插出生動活潑的氛圍，但露出葉背時可能導致葉子看起來像缺水，必須特別留意。

鳳梨番石榴的活用質感技巧

使用葉面深濃、葉背泛白的鳳梨番石榴葉。貼在可捲起葉子的基礎結構上，結構間插入普普風色彩的花材，完成華麗的作品。表面光滑鮮綠的鳳梨番石榴葉片，與白色亞馬遜百合形成的強烈對比，也令人印象深刻。

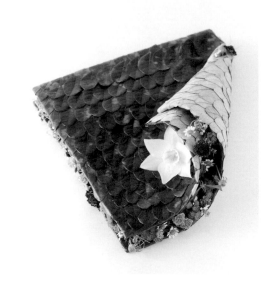

Flower & Green
> 鳳梨番石榴葉・玫瑰（Little Woods）・松蟲草・亞馬遜百合・小白菊・藿香薊

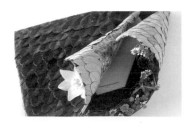

Point!

裁好鐵絲網後，黏貼OPP薄膜以完成基座。完成精美作品的訣竅為，迅速黏貼以免葉子乾掉。兩片鐵絲網之間夾入吸水海綿，側邊插上花朵。

Lesson 3

深入了解就能大幅拓展花藝設計範疇的
葉材應用小知識

相較於花材應用，深入學習葉材相關管理與用法的機會比較少。
透過本單元一起來學習，葉材的管理方法與展現優美姿態的訣竅吧！

將破掉、邊緣變色的葉材處理得更漂亮後再使用

能隨時取得漂亮的葉材當然最好，但無法辦到時，必須採取緊急應變措施。葉緣稍微變色或受損時，修剪掉受損部分，即可將葉材處理得很漂亮。

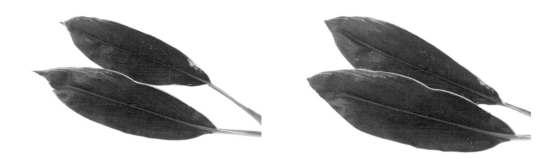

左為原來的白竹，右為修剪受損部位後的樣子。處理訣竅為儘量保持原有葉形，以免修剪後顯得不自然。

將闊葉武竹處理得更迷人

闊葉武竹因為長著許多小葉子，而顯得蓬鬆柔美，是製作花束與創作花藝作品的寶貴素材，同時也是使用難度較高的葉材之一。例如，創作呈垂掛狀態的花藝作品時，若不小心只露出葉背，感覺就很單調。建議配置成U形以露出具有光澤感的葉面，同時露出葉面與葉背，以展現最迷人的風采吧！

左為闊葉武竹的葉面，中為闊葉武竹的葉背。垂下葉子時，看起來不如露出葉面亮眼。採垂掛方式時建議如圖右處理成U字形，利用兩面完成更富於變化的作品。以U字釘將兩端固定在吸水海綿上。

將易失水的常春藤處理得更耐插

常春藤因為可愛的模樣而廣受歡迎，但讓人最困擾的是切葉狀態下易失水，因此於使用前沾上植物發根劑等以促使長出根部。隨時準備著，創作花藝作品時更便利。放在一般的水中，隨時保持乾淨就會長根。

已長出根部的常春藤。長根後就更耐插，用於創作時，就不必擔心會失水。

剪斷葉材後流出白色液體時該怎麼辦？

橡膠科植物、馬丁尼大戟、日本藍星花等葉材，剪斷後就會流出白色汁液。流出白色汁液後不處理，直接插作時，易因莖部斷面凝固而降低吸水作用，出現失水現象。因此建議將汁液擦拭乾淨後才使用，擦乾淨後就不會再流出。

有些葉材一剪斷，就會流出白色汁液，直接使用時易因汁液凝固而無法吸水，導致葉材出現失水現象。因此建議將汁液擦乾淨，擦過後就不會再分泌液體。

葉子茂密的葉材應用訣竅

以鳴子百合等一根莖上長著許多葉子的葉材，創作小作品時，適度地修剪，露出漂亮線條後更好用，看起來也更清爽。先構思作品的完成圖，再依需要挑選葉材吧！先摘除不必要的葉子，再依照自己構思的意象，一片片地調整為想呈現的姿態。視狀況需要，以 P.9學過的彎曲塑形技巧，處理葉材後使用效果更好。

左為調整形狀前，右為摘除不必要葉片後，處理出美麗姿態的鳴子百合。鳴子百合的葉子基部有鬍，摘除之後感覺更清新。

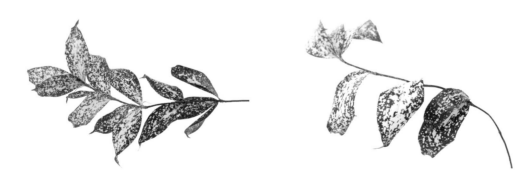

左為剛買回來的星點木，右為疏葉整形後，再彎曲過枝條的美麗姿態。直接使用時感覺太濃密呆板的葉材，多花些心思處理，就能呈現出不一樣的感覺。

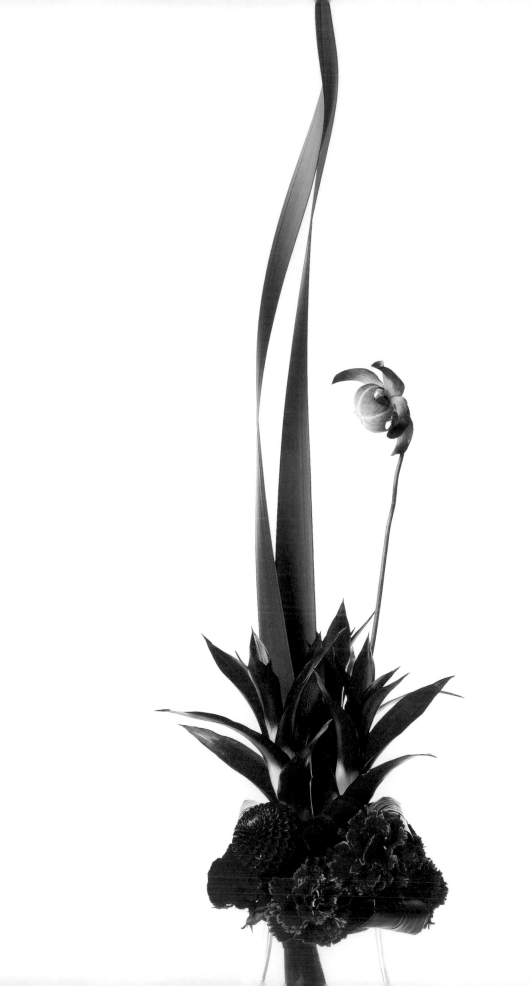

Chapter **2**

葉材應用技巧
實踐講座

Lesson 1

彎曲技巧實作

將青龍葉彎曲

葉材經過彎曲塑形後,表情上就會充滿緊湊感。青龍葉不是單純地插上去,而是將上方部分彎曲後,營造出生動活潑氛圍。下方或中段處理得像綠色牆壁,再插上一大朵氣勢磅礡的大理花。

Flower & Green
青龍葉・珊瑚鐘・大理花

Point!

以垂柳枝打造固定花材的基礎,插入青龍葉後即可固定住。

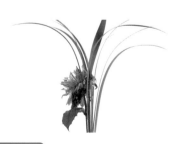

Point!

作品的側面姿態。若青龍葉不彎曲,直接用於創作時,可完成具有筆直面狀結構的作品,但經過彎曲後,則呈現出圖中這般活潑生動的樣貌。

將春蘭葉彎曲

將十數片春蘭葉彙整在一起，經過兩次彎曲後完成的作品。可作出一片細窄春蘭葉所難以達成的造型。從透明的玻璃花器，就能看出活潑生動的樣貌，配合整體律動感，表現出強而有力又活躍的氛圍。

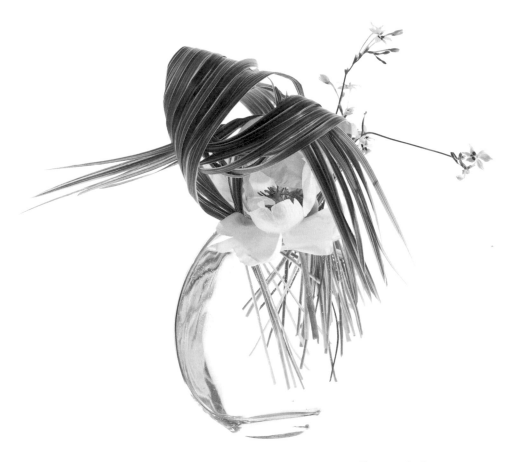

Flower & Green
春蘭葉‧拉培疏鳶尾‧芍藥

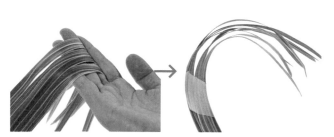

Point!

將十數片春蘭葉彙整在一起後，進行第一次彎曲，再如圖以寬版膠帶貼好後進行第二次。彎曲後直接打結，即可完成作品。推薦給使用一片葉子時，感到可能不足的創作者採用。

Lesson2

摺角技巧實作

將太藺摺角以支撐花材

將線條筆直優美的太藺，摺成相同長度後固定，作品頂端配置鐵絲製作的零件，太藺的中間由頂端加入鐵絲結構。將太藺編成籃子狀，重現花器的形狀，溫柔地支撐著芍藥。進一步地提昇大朵芍藥存在感的外形，因為欣賞角度不同而感覺不一樣。多花素馨由頂端垂掛而下，除可增添輕盈感之外，還非常稱職地扮演突顯簡潔俐落線條感的重任。

Flower & Green
太藺・芍藥・多花素馨

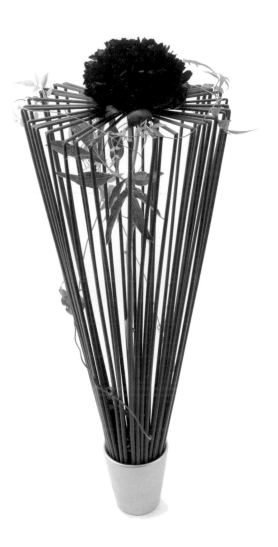

Point!

將＃20鐵絲繞成環狀後纏上花藝膠帶，加上＃26鐵絲後完成零件，接著插入太藺端部後固定住。以相同的間隔距離，將太藺插入已經放好吸水海綿的花器裡。

斑太蘭插入鐵絲後摺角

於不同的高度摺角，讓修長的斑太蘭營造躍動感。
斑太蘭插入鐵絲即可調節彎曲角度，完成感覺寬廣又充滿涼意的花藝作品。

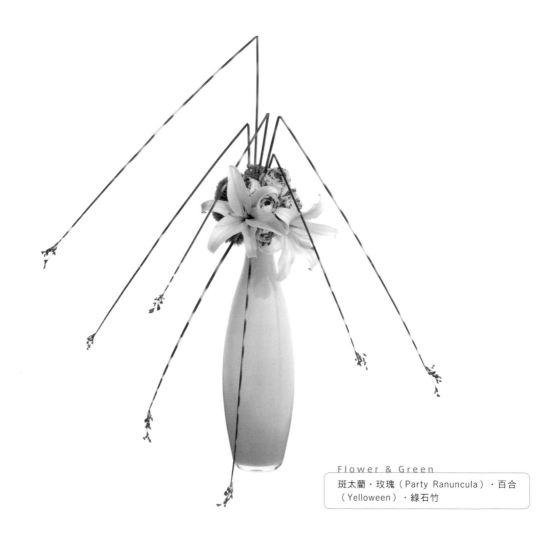

Flower & Green
斑太蘭・玫瑰（Party Ranuncula）・百合
（Yelloween）・綠石竹

Point!

葉材插入鐵絲，就能隨意
地摺出角度。由切口慢慢
地插入鐵絲至想彎曲的部
位。太蘭是容易插入鐵絲
的葉材之一。

Point!

將吸水海綿設置
在花器開口處，
再插上花材。

摺疊北美白珠樹葉

葉柄在整齊排列的北美白珠樹葉上跳舞似地，充滿律動感的花藝設計作品。將北美白珠樹葉摺成方形後連結，即兼具固定花材作用與造型之美。躍起似的葉柄乾燥後捲曲，就會幻化出更豐富的表情。

Flower & Green
北美白珠樹・海芋・仙客來・青龍葉・竹子

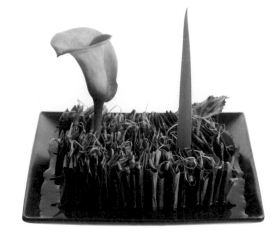

Point!

依照圖中順序，將北美白珠樹葉摺成漂亮形狀。

Point!

北美白珠樹葉質地硬挺，屬於容易摺疊的葉材。從葉柄尖端剝下般，以手輕輕地摘下枝條上的葉子。連結葉片後希望隱藏起兩端的鐵絲，所以最後一片葉子以竹枝固定住。將北美白珠樹葉並排，插入裝著水的花器裡，再插入其他葉材完成作品。

將木賊摺成不規則狀態

將插入＃20鐵絲的木賊摺彎，再將摺角部位中的一部分倒插入花器裡，用於固定花材。讓摺角後的葉材，成為固定花材的裝置，及兼具裝飾作用的花藝作品。可同時欣賞到木賊的筆直線條，與摺角後的狀態兩種表情。配合木賊的輕盈生動氛圍，可挑選充滿纖細印象的花材。

Flower & Green
木賊・陽光百合（Caravelle）・鐵線蓮・四季迷・雪球花・白芨

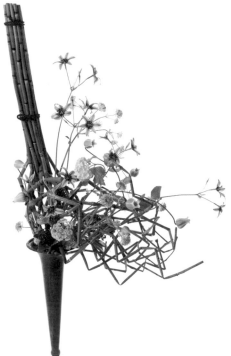

Point!

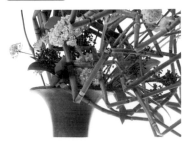

將插入鐵絲的木賊綁成束，再將二分之一以上部位摺成不規則狀態。完成後噴上可形成保護膜的噴劑，才插入容器裡以防止乾燥。前後都配置花材以營造立體感。

斑太藺插入鐵絲後摺角

像要重現花器形狀般，將五枝太藺摺成簡單形狀後組合在一起，完成一個可固定花材，讓插入的花材展現最美麗姿態的架構，懷著以花演繹出幾何學空間的心情，來完成花藝設計。太藺以竹枝固定住。巧妙地營造出鐵線蓮等惹人憐愛的花，往強壯的太藺攀爬生長的自然意趣。

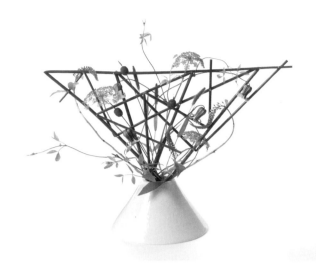

Point!

以剪成小段的竹枝固定太藺，構成最自然的意象。

Flower & Green

太藺・鐵線蓮・白色蕾絲花・長蔓鼠尾草・香蒲・狗尾草・竹子

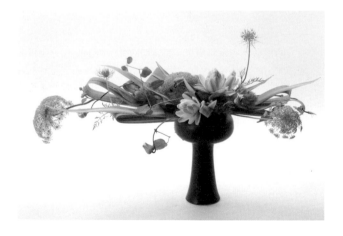

摺疊紐西蘭麻

葉面較寬的紐西蘭麻經過摺疊後使用，再將數個摺好的葉子固定在一起，以形成寬廣空間，一邊以該空間固定花材，一邊完成花藝作品。充分運用紐西蘭麻葉上那白與淺綠相間的色彩之美。

Flower & Green

紐西蘭麻・鐵線蓮・白色蕾絲花・綠石竹・百合（noble）

Point!

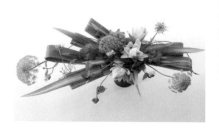

俯瞰時更加突顯出色彩之美。將紐西蘭麻插成放射狀，而顯得更有分量、更精美。

Point!

如圖摺疊紐西蘭麻後，以釘書機固定住，摺好後依序重疊。改變葉片的摺疊次數，即可使整個作品顯得更生動活潑，完成有趣的花藝作品。對摺處呈圓弧狀，比完全壓扁更方便用於固定花材。

Lesson3

捲繞技巧實作

將紐西蘭麻捲繞成環狀

捲繞技巧很單純，可廣泛作出各種表現，本單元介紹的是捲繞成環狀的設計造型。活用紐西蘭麻的彈性，展現出捲繞後充滿張力的曲線之美。搭配金蓮花，以漂亮的環狀為主角。

Flower & Green
紐西蘭麻・金蓮花・竹子

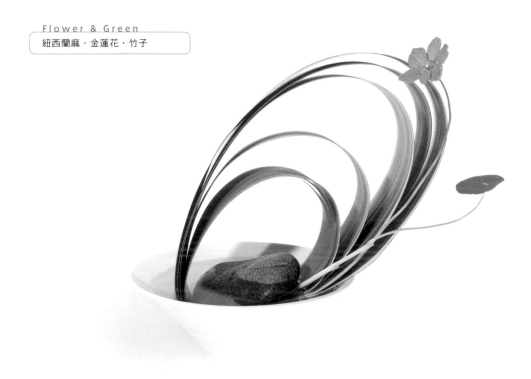

Point!

紐西蘭麻的下端較硬，訣竅是從柔軟的葉尾開始，才能更順利捲繞。葉背朝外比較容易捲繞，還可活用漂亮的斑紋。將竹子的側枝當作夾子以固定葉子。

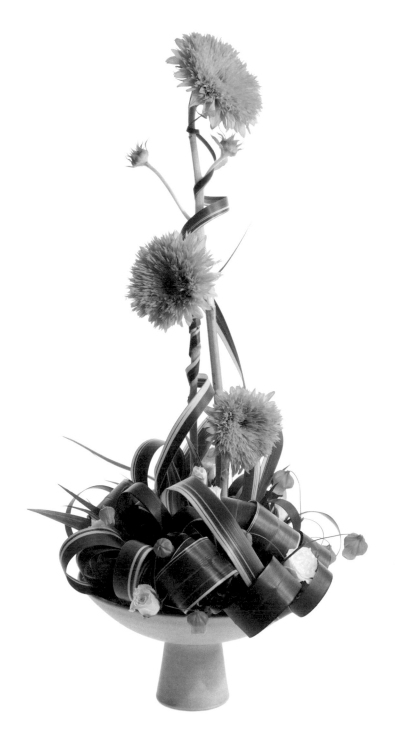

使用捲繞成各種大小 &
形狀的紐西蘭麻

以捲繞成各種大小，或由不同寬度
的葉片捲繞而成的紐西蘭麻，隱藏
吸水海綿。少量花材就能插出華麗
氛圍，營造出分量感，使用起來很
方便。捲繞葉片後以釘書機固定即
可。是作法簡單，作業效率也很高
的技巧。

Flower & Green

紐西蘭麻・向日葵・宮燈百合・玫
瑰・火龍果

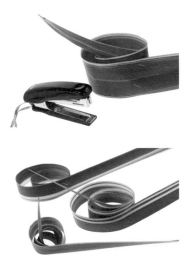

Point!

以手捲繞紐西蘭麻後，以釘書機固
定住。可將葉尾朝內或外，或使用
不同寬度、捲繞成不同大小的葉
子，用法非常廣泛。也可採用將葉
子捲繞在花柄上，再綁緊尾端的固
定方法。

使用分別捲繞的春蘭葉

葉材分別捲繞後串連在一起，宛如捲在大型環狀結構上的設計造型。將春蘭葉捲繞成許多個環後，密密麻麻地套滿環狀吸水海綿，環與環間配置未捲繞的春蘭葉以營造空間，即可表現出連續捲繞成環狀的樣貌。

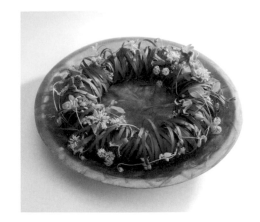

Flower & Green
春蘭葉・鐵線蓮（Etoile Rose）・斗蓬草・大紅香蜂草・白芨

Point!
春蘭葉捲繞成環狀後以釘書機固定住。捲繞成大小不一的環狀，套入吸水海綿後更富於變化。

Point!
後來才加上未經捲繞的春蘭葉，拉開距離後配置，以營造空間感。葉材成了設計造型，並肩負起固定花材的重任。

混捲入兩種葉材

融合著山蘇葉的曲線和紐西蘭麻的直線。混捲入不同顏色的葉子，而構成更多采多姿的層狀結構。隨著圓形結構流動似地配置鐵線蓮，完成感覺輕快的作品。

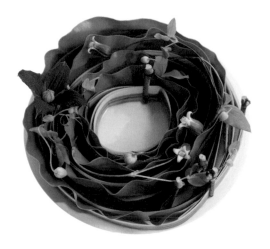

Flower & Green
山蘇葉・紐西蘭麻・鐵線蓮・竹子

Point!
使用葉材為綠色與紅色紐西蘭麻及山蘇葉。

Point!
將葉片撕成兩半後分別以釘書機固定住。山蘇葉分成兩半後，又修剪成紐西蘭麻的相同高度。希望強化的部位夾上竹子側枝後，成了重點裝飾。

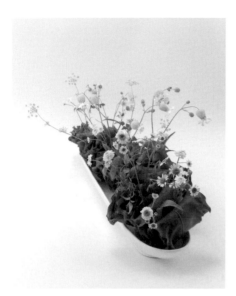

捲繞山蘇葉

兩側的荷葉邊為最大特徵的山蘇葉，經過捲繞即可堆疊成更華麗的層狀結構。非常規律地配置已經捲好的山蘇葉後，讓花在上面跳舞似地，即完成作品。只選用蕾絲花的花蕾，是希望保有輕盈飄逸感。捲繞後的山蘇葉還是相當耐插，非常適合氣溫較高的季節採用。

`Point!`

山蘇葉越靠近下端的主脈越硬，但直接捲繞時，因葉片折斷而無法順利捲繞的情形很常見，建議以美工刀削掉堅硬部分，處理成柔軟好捲繞的狀態。

Flower & Green

山蘇・Silene（Green bell）・小菊花（single pegmo・double star）・蕾絲花・多花素馨

將吊蘭葉捲繞成螺旋狀

只表現出捲繞要素的作品。使用質感與顏色漂亮，葉片容易捲繞的吊蘭葉。利用黏著劑，一邊黏貼一邊銜接，再將30至40條左右的吊蘭葉，捲繞成剛好可套入花器開口的線盤狀，完成一個可讓枝條修長的鮮嫩吊蘭葉展現美麗風采的寬敞空間。再配合簡潔造形，選用形狀酷似吊蘭的火焰百合。

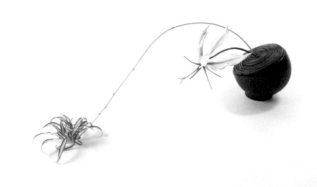

Flower & Green

吊蘭葉・火焰百合

`Point!`

從葉尾開始捲繞，緊密地捲起吊蘭葉，中途覺得太硬而捲不動時可剪斷。換上另一片葉子，利用黏著劑，將葉尾黏在剛捲好的葉片尾端。

`Point!`

重點為側面必須捲成一樣高度，放入斜口花器裡可更清楚地看出螺旋狀態。

捲繞空氣鳳梨

松蘿、法官頭等非常受歡迎的空
氣鳳梨,分別修剪後使用。一邊
將捲好的部分固定在玻璃花器的
上方,一邊堆疊後插上法絨花,
完成色彩簡單素雅的花藝作品。
花器中也放入空氣鳳梨,營造出
寬廣氛圍後,更加突顯出天鵝絨
般的質感與色澤。

Flower & Green
空氣鳳梨(松蘿・法官頭)・
法絨花

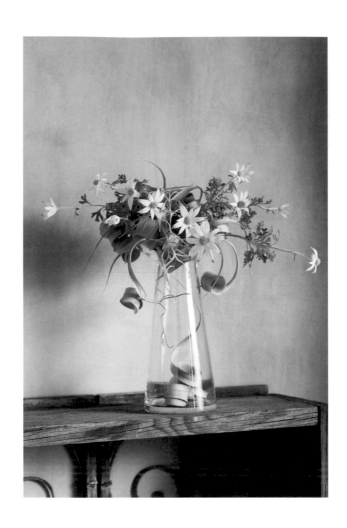

Point!

空氣鳳梨捲好後,以黏著劑和膠帶固定住。改變環
狀部位的大小後固定,就能營造出更豐富的表情。
尾端長度也是重點。

Point!

利用膠帶與黏著劑,一邊將空氣鳳梨固定在花器的
上方、一邊堆疊。隨處搭掛在花器上方以增添變
化。法絨花的莖敲碎後浸燙熱水,再以棉花包裹切
口,作好保水措施。

捲繞好桔梗蘭後完成花束

將捲成不同大小的桔梗蘭葉固定在鐵絲構成的架構上，完成一件有骨架支撐的花束。將桔梗蘭捲繞成8字形，一片葉子可捲繞兩個環。既可營造分量感，又能提昇作業效率，還可利用捲繞出生動活潑氛圍與白色線條，增添視覺上的趣味性。花可捲繞在基座上或用於連結緞帶的粉紅色彩，再以海芋強調線條流向。

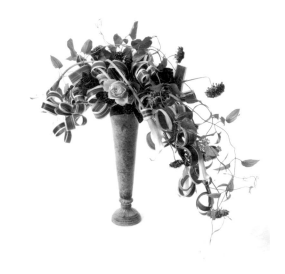

Flower & Green
桔梗蘭葉・玫瑰（Sonus faber・Black Tea）・海芋・四季迷・松蟲草・加州丁香花（Marie Simon）・蔓生百部

Point!

以捲上緞帶的#16鐵絲完成骨架，再以鐵絲固定件捲繞好的桔梗蘭葉，完成整個支撐架構。

Point!

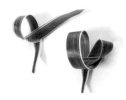

先如圖左以桔梗蘭葉捲繞第一個環，再描繪8字形般，以尾端捲繞成雙環，以釘書機固定兩處。改變左右側的環狀大小，即可捲繞得更富有趣味性。

於水中展現捲繞的美麗姿態

以畫圖的感覺，將捲好的春蘭葉，及青龍葉和其他線條的生動活潑姿態來呈現作品。葉材捲成的圓，在方方正正的花器框中成了焦點。再利用珍珠將無機質氛圍轉換成充滿趣味性的表情。

Flower & Green
春蘭葉・青龍葉・貫月忍冬

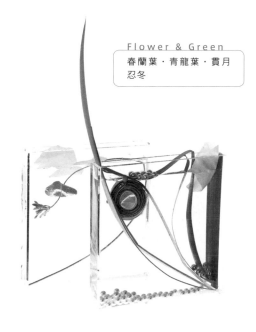

Point!

以手指捲繞春蘭葉。過程中隨時以黏著劑固定後再捲繞。捲繞成可搭配作品的大小，露出斑葉的葉面紋路會更有趣。

Lesson4

捲曲技巧實作

捲曲春蘭葉

捲出柔美曲線後形成強弱，插在整個作品上就能形成流暢的
線條。捲好蓬鬆柔美曲線後別壓垮，將葉尾插入雪球花等花
材之間後固定住。

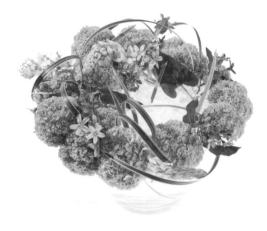

Point!

將春蘭葉捲在圓筒狀物品上，
捲出漂亮的曲線。重現線條纖
細的環狀，以提昇可愛度。

Flower & Green
春蘭葉・天鵝絨・雪球花・日本藍星花

捲曲整株春蘭葉

相對於強調春蘭葉纖細線條美感的上方作品，大膽地捲曲整
株春蘭葉後，完成下方作品。將帶根的一整株春蘭葉捲出曲
線後，配合玻璃容器塞入其中。構成塊狀設計造形後，配合
色彩的厚重感而搭配了塊狀花。

Point!

整株春蘭葉直接抓成一整束後捲繞扭轉，以
形成漂亮的曲線。

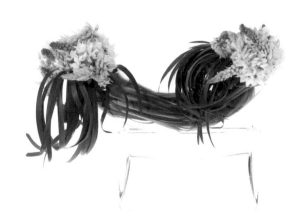

Point!

像要塞入其中似地，由管狀玻璃花器兩端用
力地擠入葉材，即可使葉材在花器中呈現出
線條柔美的姿態。將曲線柔美的天鵝絨，插
在花器的開口部位。

Flower & Green
春蘭葉・天鵝絨

Lesson 5

編織技巧實作

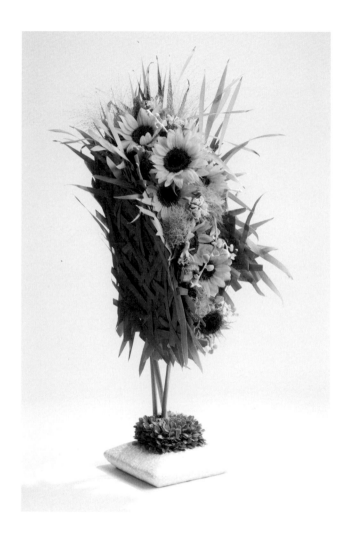

編織水蠟燭葉

由銅絲網的縱、橫方向穿入水蠟燭葉後,上面斜斜地編入葉片,刻意地破壞規則性,而營造出自然氛圍與趣味性的作品。將編好部分固定在對摺後以鐵絲補強的水蠟燭穗上,中間設置吸水海綿後插上花材。完成宛如浮在空中的花藝設計造型。

Flower & Green

水蠟燭・向日葵(sun rich orange)・黃櫨・千日紅・大紅香蜂草・灰光蠟菊・柳枝稷・黃楊木

Point!

一開始編織得相當規則,以展現線條之美,接著加入斜線以增添些許雜亂感。搭配和乾燥後的水蠟燭葉也很對味的向日葵後,將編織的水蠟燭葉的自然意象更加突顯出來。

以斑春蘭葉編織

將斑春蘭葉編成帶狀後交叉，構成充滿手毬意象的作品。先將斑春蘭葉編成數條寬窄不同的帶狀，再將切口插入吸水海綿，尾端則以U形鐵絲固定在另一側，以構成圓形。配置時應避免過度調整，最好能形成高低差，以免整個結構像顆巨蛋。

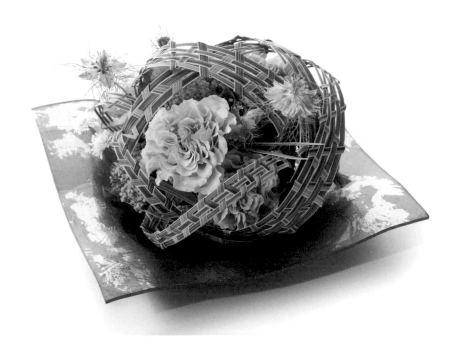

Flower & Green

斑春蘭葉・玫瑰（La Campanella）・黑種草・雪球花（Snow Ball）・玫瑰果・佛甲草

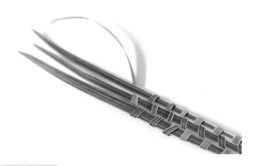

Point!

將斑春蘭葉編成寬窄不同的帶狀，以形成強弱。將斑春蘭葉編成帶狀時以二至五片編一條最適當。排好希望編織的條數後拿在手上，再以另外一條穿梭其間，依序完成編織。

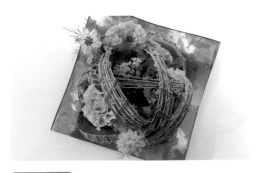

Point!

俯瞰時的樣子。配合花器的顏色，使用花材以橘色為主。往球體中探看時發現後面有紅色果實表現的趣味性，再以前高後低的鋪陳手法，成功地營造出輕盈律動感。

將青龍葉編織成不規則狀態

不是編成正方形，而是將數條青龍葉插入花器裡，再摺成不規則狀態，一邊穿梭，一邊完成編織。編織時突顯寬、窄葉片的差異，以完成更精美的作品。

Point!

由綠色葉材構成的平面狀設計造型。青龍葉的尾端不編織，直接露在外面而形成特點。將小巧可愛的花插在編織部位而成了焦點。

Point!

青龍葉的下端插上柳條枝，以固定花材。

Flower & Green
青龍葉・瑪格麗特・翠珠

將朱蕉葉編在天堂鳥葉上

編入兩種顏色與質感不同的葉材後，完成的設計造型。葉色鮮綠、葉面寬廣而顯得氣勢磅礴的天堂鳥葉，加上朱蕉的黑色線條，而更令人印象深刻。編織後插上一朵色彩淡雅的鐵線蓮，完成清新脫俗的花藝作品。編織是一項可廣泛地將各種葉材組合運用的技巧。

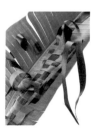

Point!

沿著天堂鳥葉的橫向線條撕開，再縱向編入撕成條狀的朱蕉。雖然看起來難，編起來卻很簡單。將編剩下的部分打結就顯得更生動活潑。

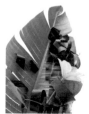

Point!

枝條纖細而無法自立的鐵線蓮，插在編織目上而顯得更清新挺立。

Flower & Green
朱蕉・天堂鳥葉・鐵線蓮

編織菝葜藤蔓

以纖細的菝葜藤蔓為主角的創意構想。將拔光葉片的菝葜枝條，編在鐵絲構成的支架上後構成鳥巢狀，接著設置在高腳玻璃座上，再裝水，插上花材。以菝葜藤蔓的生動姿態與纖細線條，為整個作品營造纖細動人的印象。

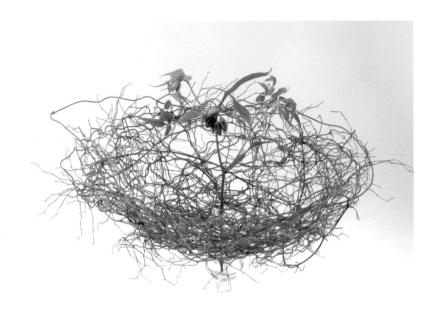

Flower & Green
闊葉武竹・松葉蘭・多花素馨

Point!

編好整體後依序完成支架。利用鐵鉗將＃20鐵絲夾成波浪狀，最後以手順一下夾過的位置，處理成酷似菝葜藤蔓的形狀。

Lesson 6

修飾技巧實作

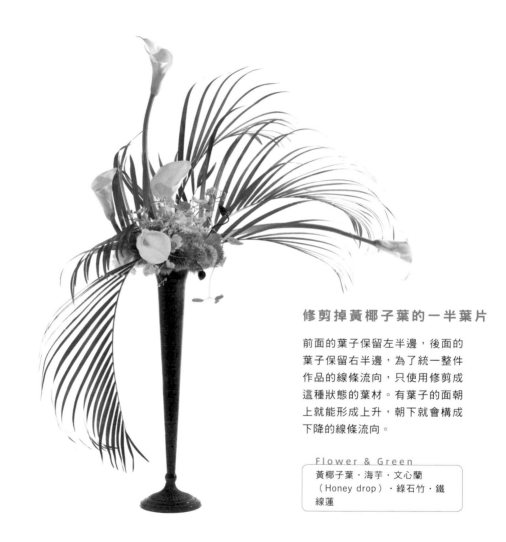

修剪掉黃椰子葉的一半葉片

前面的葉子保留左半邊,後面的葉子保留右半邊,為了統一整件作品的線條流向,只使用修剪成這種狀態的葉材。有葉子的面朝上就能形成上升,朝下就會構成下降的線條流向。

Flower & Green

黃椰子葉・海芋・文心蘭(Honey drop)・綠石竹・鐵線蓮

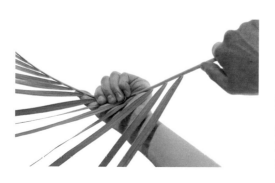

Point!

修剪掉一半葉片後,線條就會朝著單一方向流動,比起使用一整片葉子,更能營造出更簡潔的線條。葉軸經過彎曲,即可塑成表情更豐富的線條。

橫向修剪掉蘇鐵的一半葉面

蘇鐵是非常古典的花材，橫向修剪掉一半葉面後攤平擺放，以表現葉材的生動活潑感。配合花器展現出波浪狀、扭曲不規則的狀態。最重要的是葉子與花器的大小、形狀、色彩的搭配效果。

Flower & Green
蘇鐵・銀荷葉・鱷魚蕨・紅竹葉・繡球花・鐵線蓮

Point!

重點為蘇鐵葉的修剪方法。配合花器修剪後再次修剪，就能修飾得更生動活潑，使用大型花器時，橫向剪掉一半葉面後就可直接使用。

將青龍葉剪成兩部分

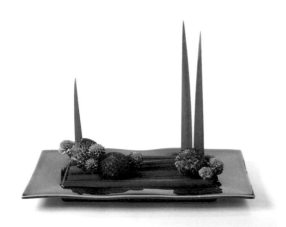

希望一眼就能看出使用的葉材為青龍葉。將青龍葉剪成上下兩部分，葉面朝向正面，排在平穩的長形花器上。將展現葉面的葉材剪成相同長度後，並排在一起，即可有效地表現出葉材的特徵，同時還兼具固定花材的作用。規劃好配置花材的空間，就能突顯出青龍葉的存在感。

Point!

挑選顏色鮮明，形狀渾圓的花材，再以大小花朵增添變化。意識著深綠色和方形設計的對比效果來完成作品。

Flower & Green
青龍葉・大理花・萬壽菊

將大葉仙茅的下端剪掉

修飾葉材除可調整大小外，還具備使作品完美演出的效果。將修長的大葉仙茅葉剪成上下兩部分，上部的葉柄端朝上插入花器的底部，下部則葉尾端朝上，分別以不同的姿態插入圓筒形花器裡。

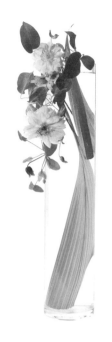

Flower & Green
大葉仙茅・鐵線蓮

Point!

葉片該從哪個位置剪斷呢？整個作品的型態意象會因此而不同。可配合花器大小或整個花藝作品的高度。重點是必須確定想營造的意象後才剪斷葉片。

修剪火鶴葉的下半部

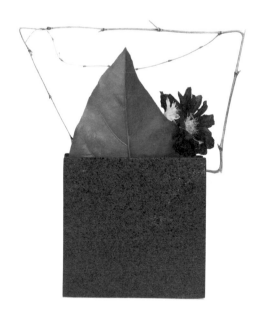

故意藏起修剪過的葉片下半部，以激發欣賞者想像力的設計造型。將竹枝摺成框框狀以構成輪廓線，以葉材為空間營造生動活潑氛圍。

Point!

不採用斷水只著重於造型的作法，以修剪後插入花器裡依然保水的修剪方式完成作品。大型葉片經過處理後，就能成為創作生動活潑設計造型的要素。

Flower & Green
火鶴葉（jungle bush）・鐵線蓮・水仙百合

修剪掉玉羊齒中段的葉子

平面與立體的組合,展現葉材之美的創意
作品。玉羊齒斜斜地插入長形花器,葉材
突出花器,並排插入後構成平面,修剪掉
中段的葉子,再將花材插入其間。與其說
修剪,不如說疏葉比較貼切的處理技巧。
重點是插入玉羊齒時微微形成高低差,讓
葉片朝著最自然的方向。

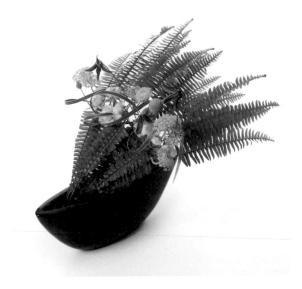

Point!

填補疏葉空間似地插入花材,相對於玉羊
齒的朝向,一邊將莖部插成交叉狀態,一
邊插出複數焦點。形成高低差後營造出更
豐富的表情。

Flower & Green

玉羊齒・玫瑰(White Macaron)・鐵線蓮・金杖球・春蘭
葉・翠珠

修剪紐西蘭麻

將紐西蘭麻剪成相同高度,懷著製作造型
物的心情完成作品。配合花器形狀將綠色
葉材緊密地插成一大片。葉片表面成凹凸
狀態且由中心往內彎曲,因此並排在一起
即形成風箱狀態。搭配清新素雅,可將紐
西蘭麻襯托得更鮮綠的花材。

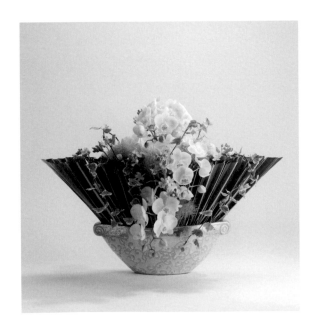

Point!

緊密地插入紐西蘭麻,亦具備固定花材
的作用。先插兩側,決定高度後才剪斷
葉片,依序填補空間。

Flower & Green

紐西蘭麻・蝴蝶蘭(super amabiris)・日本藍星花・黃櫨・
常春藤

Lesson 7

使用鐵絲技巧實作

將鐵絲插入青龍葉

青龍葉的斷面有厚度，呈海綿狀，因此是容易插入鐵絲的葉材。
本單元將以孤挺花為主角，特別為這款花打造了框框造型。

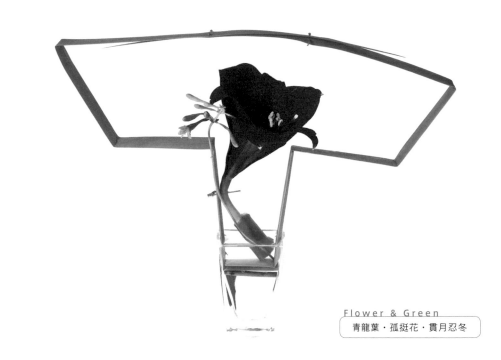

Flower & Green
青龍葉・孤挺花・貫月忍冬

Point!

青龍葉（左）的斷面較厚，比紐西蘭麻（右）更容易插入鐵絲。

Point!

以青龍葉構成框框，以竹子側枝固定孤挺花的花頭。

加鐵絲以展現春蘭葉之美

葉片上黏貼鐵絲，將春蘭葉表現得更生動活潑。不是朝著單一方向，葉片都處理成不同的姿態。配合鈴蘭，於低位營造出超現實意境。

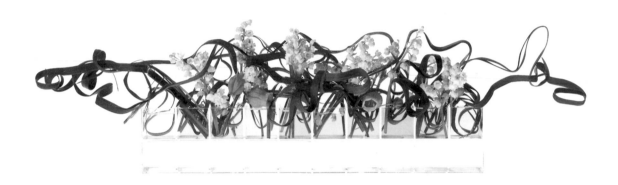

Flower & Green

春蘭葉・宮燈百合・鈴蘭

Point!

春蘭葉的葉面上貼好雙面膠帶後，加上鐵絲。

Point!

加上鐵絲後再疊上一片春蘭葉，即完成可自由自在地表現出各種姿態的葉子。乍看時不會發現使用了鐵絲。

Lesson 8

切割・撕開技巧實作

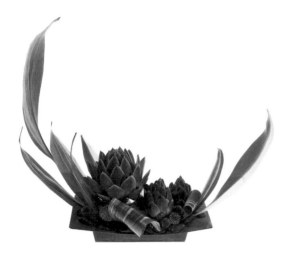

Flower & Green
矮球子草・朝鮮薊・山防風（Velch's Blue）・星辰花

撕開矮球子草的葉片

將矮球子草葉片撕開後，處理成各種大小和姿態。配合花器與作品的大小，即可善加利用葉材而不浪費。葉尾高度和方向都不同，才能插出姿態更自然的作品。

Point!

由長度與寬度上增添變化後撕開，相同大小的葉材就能處理出更富於變化的葉材。

撕開芭蕉葉

沿著芭蕉葉上的細葉脈撕出造型。為了讓撕開部位顯得更有設計效果，讓色彩鮮豔的芍藥從葉片後面露出臉來。

Flower & Green
芭蕉・芍藥

Point!

只是撕開，葉片的設計要素還是太少，因此又摺疊一部分，再以竹子側枝固定住，而創造出格外特別的表情。

Point!

芭蕉葉是以手指就能輕易地撕開的葉材之一。

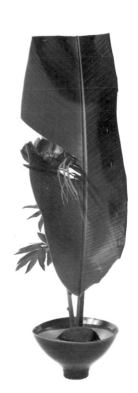

將芭蕉葉切割成兩個半面

將葉面寬廣的芭蕉切割成兩個半面，於中央形成空間，即可將面與空間表現得多采多姿。利用線條連結寬廣葉面，將整個結構融為一體。以線條環顧下的鮮橘色蘆莖樹蘭，緊緊吸引住觀者目光。是無論在西洋或日式場合擺放，都很搭調的作品。

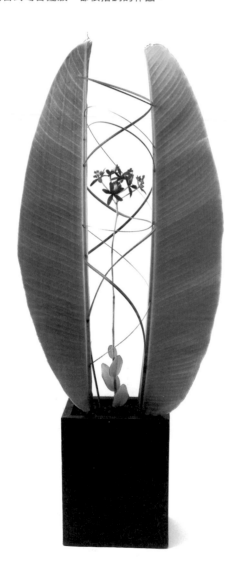

Point!

以美工刀由下往上切割，即可將芭蕉葉切得很整齊漂亮。切割後中央主脈特別醒目，必須細心地處理。

Point!

主脈上開孔後穿過澳洲草樹和鋼絲。可使用吊掛圖畫等柔軟度佳、韌性強的鋼絲。

Flower & Green
芭蕉・蘆莖樹蘭・澳洲草樹

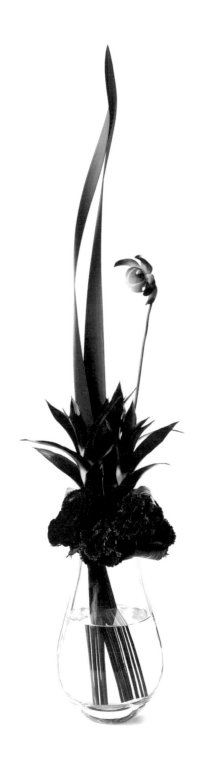

活用切割後紐西蘭麻的表情

可從一片紐西蘭麻上欣賞到兩種表情。上部切割
成兩個半面,下部切成長條狀,展現葉面正反面
的顏色與質感差異,以及形狀上的趣味性。紐西
蘭麻特徵為一露出纖維就會呈現皺縮狀態,重點
為必須以美工刀切割以保留形狀。下端插入水中
後就會散開,光線照射方式不同,就會展現出不
一樣的樣貌,呈現出有趣的景象。

Flower & Green

紐西蘭麻・火炬鳳梨・康乃馨・大理花・雞冠花・
瓶子草・紅竹葉

Point!

紐西蘭麻橫向切割成兩部分,葉尾端從中央劃上
切口,葉尾維持原狀,再以釘書機固定下部。處
理後連同花材一起插在吸水海綿上,設置在花器
的開口處。葉頭端切成長條狀後直接插入水中,
配置成看起來好像兩部分連結成一片葉子般。

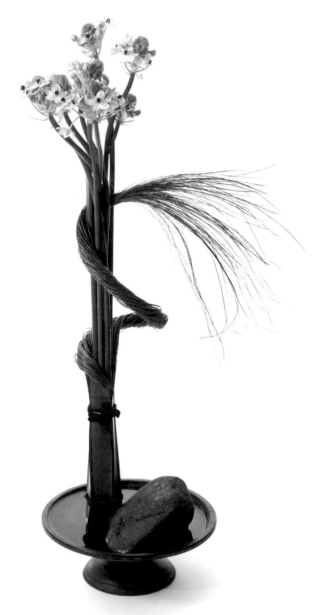

以劍山切開紐西蘭麻

以劍山刷撕紐西蘭麻後，捲繞伯利恆之星。以五片紐西蘭麻團團圍繞伯利恆之星的下端部位後綁緊。再將劃切成線狀的部分繞成一整束後，穿繞過伯利恆之星的莖部之間。重點是必須構成，看起來好像是整片葉子劃開部位分散開來的狀態。讓一種葉材同時展現出，面狀與劃切成線狀後的設計美感。

Point!

利用劍山將紐西蘭麻劃切成線狀。

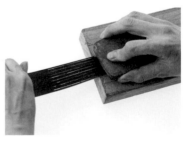

Flower & Green
紐西蘭麻・伯利恆之星

Lesson 9

彙整技巧實作

將玉簪葉彙整在一起

設計概念源自「彙整」一詞的作品。將重疊在一起的葉子，彙整為全新樣貌的葉子，整件作品給人這樣的感覺。探頭窺看似地，從彙整在一起的玉簪葉之間露出花臉的向日葵，最令人著迷。

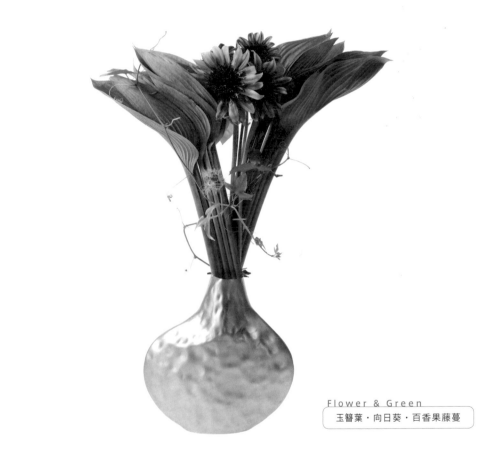

Flower & Green
玉簪葉・向日葵・百香果藤蔓

Point!

玉簪葉朝著相同方向重疊後彙整在一起，將竹子側枝插入莖部後固定住。使用竹枝既可固定，又能成為設計的一部分。最後繞上藤蔓，將整件作品修飾得更完美。

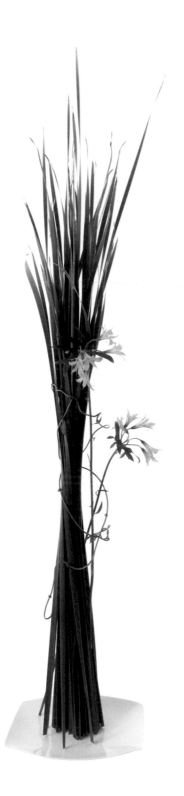

將香蒲葉彙整在一起

為了釐清彙整與綁成束的差異,而表現出隨意握住香蒲穗與葉的樣子。以展現美麗的香蒲穗與線條美感的概念來完成作品。纏繞雞屎藤後,完成充滿自然氛圍的作品。

Point!

將香蒲分成葉與穗兩部分,再以最適當的量與長度,彙整成充滿協調美感的作品。

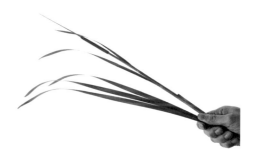

Point!

彙整後以鐵絲固定住葉片的尾端,可散開成漂亮形狀的位置,再貼上香蒲葉以遮蓋鐵絲。

Point!

讓姿態生動活潑的雞屎藤,與直線狀香蒲葉形成鮮明對比。藤蔓插入香蒲葉之間後纏繞。

Lesson10

包覆技巧實作

以鬼燈檠葉片包覆花材

活用葉形,以可展開成方形的鬼燈檠葉包覆花材。將數片葉子疊在一起,完成蓬鬆又充滿分量感,可直接作為裝飾的構造。

Flower & Green
鬼燈檠・繡球花・玫瑰・百香果・吊鐘花

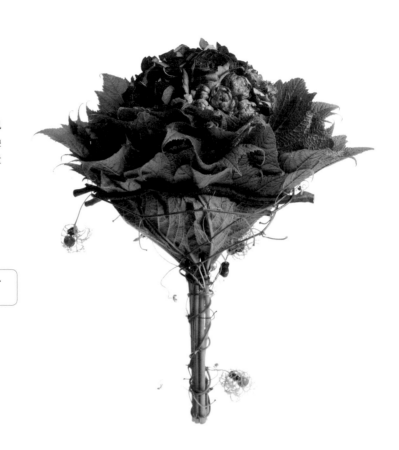

Point!

鬼燈檠(日文稱矢車草)為虎耳草科植物。一到春天就會大量出現於花市的矢車菊,日文也叫作矢車草,兩者不要混淆了喔!

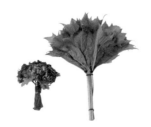

Point!

將作好保水措施的小花束,置於重疊在一起的鬼燈檠葉的正中央,外面以吊鐘花枝條固定住。以最天然的包裝紙包裹完成花束。百香果的藤蔓吸不到水,容易枯萎掉,所以將葉子全部摘除吧!

以八角金盤包覆果實

以碩大的八角金盤，包覆紅通
通的橢圓形山茱萸果實後完成
的作品。以塊狀花表現方式，
突顯果實的亮麗質感。聳立在
吸水海綿上的八角金盤，先插
入鐵絲予以補強，挺拔的姿態
最吸引人。插好八角金盤後，
最後才加上果實。

Flower & Green

八角金盤・山茱萸・千日紅
（Rose Carmine）・綠石竹

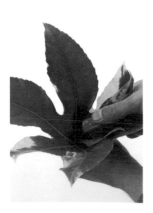

Point!

將八角金盤的兩端重
疊在一起，以釘書機
固定成可裝入果實的
盤狀。

Point!

由八角金盤柄的切口
處插入#18鐵絲。
鐵絲插入至最靠近葉
片的部位，以增加強
度。

Lesson11

漂浮技巧實作

讓蔓生百部漂浮在水面上

像悠遊於透明玻璃花器中的作品。除了讓蔓生百部的葉子漂浮在水面上之外，還加上精心修剪出漂亮曲線的枝條，完成既立體又趣味性十足的作品，再撒上顏色柔美的粉紅色黃櫨為重點裝飾。

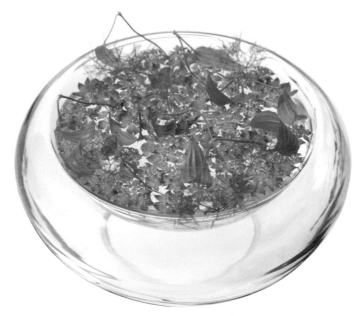

Flower & Green
蔓生百部・金翠花・黃櫨

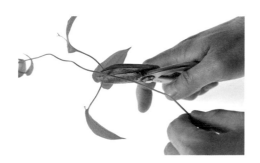

Point!

從最靠近葉柄基部的上方位置，剪斷蔓生百部的枝條。剪好的枝條線條還保留山形，讓山形部位朝上，輕輕地放入水中，就能漂浮在水面上。花材的選搭也相當重要。

讓木賊在水上漂浮

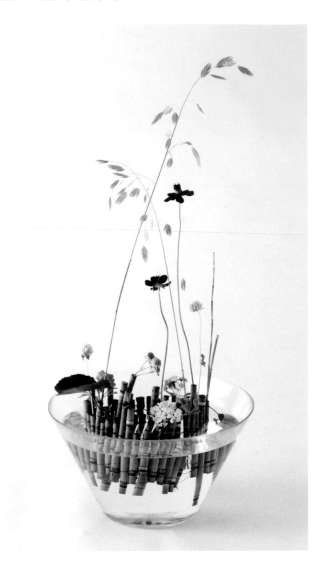

將節與節之間充滿空氣的木賊連結在一起。可以漂浮在水面上，往切口注水後還可用來插花，因此表現範疇非常廣。以在水上漂浮的木賊為架構，插上各色花材後，顯得更搖曳生姿。

Flower & Green

木賊・玫瑰（Little Woods）・藿香薊・小菊花・巧克力波斯菊・千日紅・雪球花・小判草・銀荷葉・愛之蔓

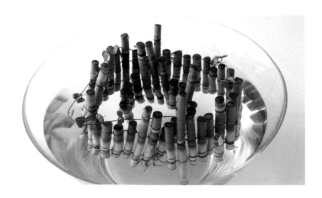

Point!

將隨意修剪成長短不一的木賊，一根一根地繞上鐵絲，繞成8字形後固定住。木賊可取代保鮮管，建議先想好節的位置，修剪成可裝水的狀態。

讓電信蘭葉漂浮在水面上

活用葉裂範圍較大的電信蘭葉形狀，除了展現形狀美感外，希望小花浮在水面上時，還可用於固定花材。以小巧可愛的花，和具有光澤感又存在感十足的葉子，形成強烈對比。以色彩鮮豔、充滿夏季風情的花與器，完成清涼無比且感覺活力十足的花藝作品。

Point!

將葉背黏上鐵絲後用於固定花材，將花材插入鐵絲與葉裂部位構成的格子狀結構後完成作品。不加鐵絲會無法固定住花材。

Flower & Green

電信蘭葉・蘆莖樹蘭・皇帝菊・小菊花・千鳥草（Blue Spray）・繡球花・蕾絲花・澳洲草樹

以澳洲草樹構成漂浮架構

不是漂浮在水面上，而是浮在空中的作品。以釣魚線掛起澳洲草樹編成的面狀結構。編目就能固定住花頭，因此可依喜好決定配置花材的場所。以保鮮管作好保水措施，只有這件作品才能看到模樣可愛的松蟲草搖曳生姿的模樣。

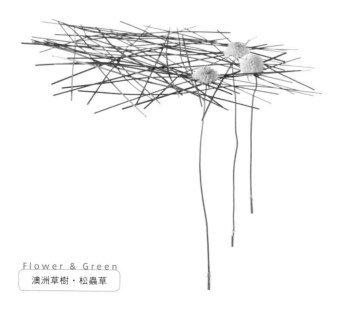

Point!

編好澳洲草樹後，一邊以黏著劑固定，一邊構成平面架構。希望完成在平面上漂浮的作品，所以由橫向線條、花莖的縱向線條，構成簡潔俐落的意象。

Flower & Green

澳洲草樹・松蟲草

Lesson12

鋪底技巧實作

以芭蕉葉鋪底

將面積寬廣的芭蕉葉修剪開來,在玻璃花器中鋪底,上面重疊相同形狀的花器。以香蕉構成焦點,用於連結芭蕉葉,亦可用於固定花材。精湛的演出,讓人想用於盛裝冷盤或甜點。

Flower & Green
芭蕉 · 薑荷花 · 薄荷 · 香蕉

Point!

修剪芭蕉葉時,一邊保留葉片的自然線條,一邊修剪成可放入容器的大小。鋪上葉片的花器與疊在上面的花器都裝水,作好保水措施。

以變葉木的葉片鋪底

由顏色深淺不一，從同一棵變葉木上摘取的紅、黃色葉片，構成鮮豔的漸層效果後完成花束。鋪上葉片後更加地突顯出色彩美感，令人印象更深刻。手持部位或搭配的花朵，都挑選相同的色調。

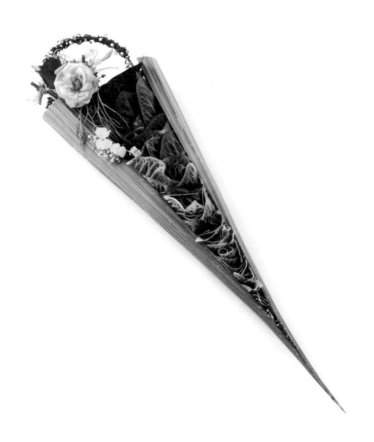

Flower & Green
變葉木・澳洲草樹・玫瑰・Rhipsalis・千代蘭・文心蘭

Point!

非常蓬鬆地鋪成立體狀態，而突顯出趣味性十足的葉形。葉面和葉背巧妙地融合在一起，而營造出更豐富的表情。兩側的澳洲草樹是以黏著劑一根一根地黏貼後構成。

以銀杏葉鋪底

表現出銀杏葉從樹上掉下後的自然姿態。鋪底就能構成深綠色塊狀花藝設計,更加突顯出葉形美感。搭配黃色與色彩典雅的橘色花,構成色彩沉穩大方的花束。

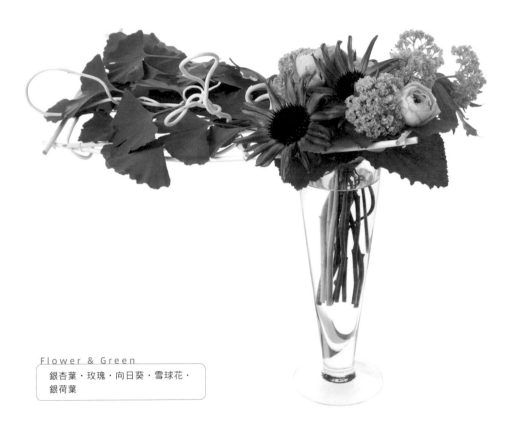

Flower & Green
銀杏葉・玫瑰・向日葵・雪球花・
銀荷葉

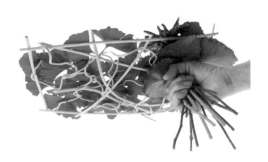

Point!

以乾燥的獼猴藤完成架構,讓葉子展現出最優美姿態,以黏著劑一片片地貼上葉片。刻意地錯開焦點,完成的作品感覺更具時尚感。

Lesson13

夾入技巧實作

以火鶴葉夾入花材

一邊摺疊火鶴葉一邊平行構成作品，以將花夾入其間的創作念頭，完成讓心形葉片與花瓣狀花苞，展現出最美麗風采的花藝設計。加入花苞後使整個作品宛如捲起浪花。插上綠之鈴與春蘭葉，加入不同的素材後，更加突顯出作品形狀的美感。

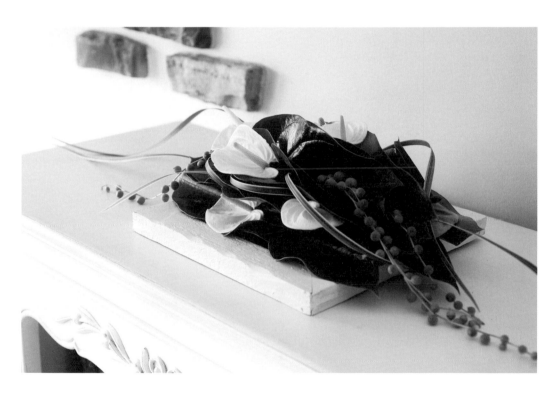

Flower & Green

火鶴（葉＆花）・春蘭葉・綠之鈴

Point!

一邊摺火鶴葉，一邊水平插入吸水海綿設置得很低的花器裡，再觀察整體協調美感後夾入花材。插入葉材時需留意，避免只插成同一個方向。

以太藺夾入花材

以太藺夾住花材時，大多並排插在側面，但這是以藤球固定花材，垂直豎立起葉材後，間接夾入花材的創意構想。以鐵絲補強的太藺綁成束後插入花器，再以鐵絲固定好編入熊草的藤球後插上鐵線蓮。看起來好像由一根熊草支撐著藤球的演出，也是非常有趣的表現方式。

Flower & Green

太藺・熊草・鐵線蓮

Point!

以藤球固定花材，即可支撐花頭容易下垂的鐵線蓮。太藺中插入鐵絲予以補強。

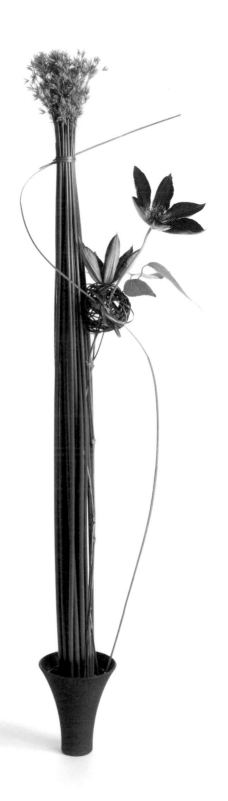

Lesson14

展現時間變化技巧實作

展現火鶴葉的時間變化

可欣賞到乾燥與新鮮葉片強烈對比美感的設計造型。別因枯萎而受到影響，清楚辨別葉色與葉形後，當作設計造型的一部分，依序加入作品，就能演繹出趣味效果。將吸水海綿設置在花器頂端後完成作品。

Flower & Green

火鶴葉・鐵線蓮・陸蓮花（Frejus）・
康乃馨（crazy purple）・銀樺

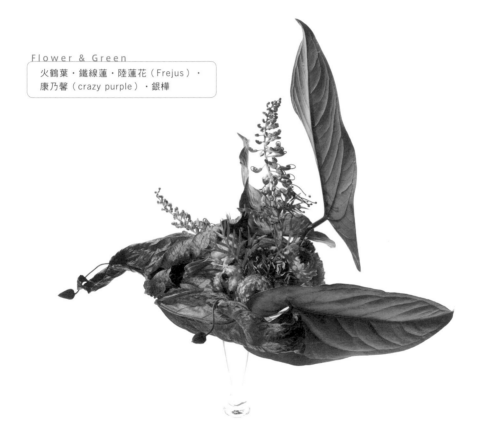

Point!

乾燥葉片以U字釘固定在吸水海綿上，固定在花器等物品上時則使用黏著劑。在鐵絲（＃20・＃22左右）上，纏繞與葉材同色的花藝膠帶並摺彎，即可完成U字釘。

展現紐西蘭麻的時間變化

以撕成細條狀的紐西蘭麻完成球形造型物，以手邊保存的葉材完成的作品。葉片枯萎後就會漸漸褪色，因此插入少許新鮮的葉材。將百香果藤蔓纏繞在球體上，再搭配摘除花萼的鐵線蓮。

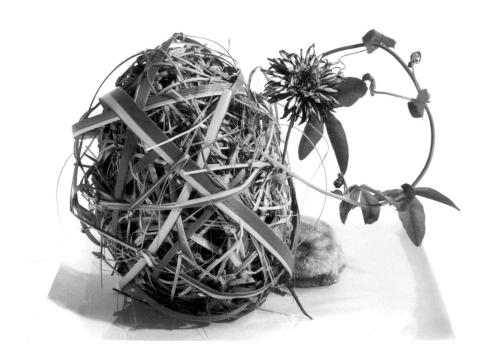

Flower & Green
紐西蘭麻・鐵線蓮・百香果藤蔓

Point!

將紐西蘭麻撕成細條狀後製作球體，球體乾燥後就會出現圖中（右至左）般變化。紐西蘭麻撕成細條狀後更好用。

Point!

左為鐵線蓮的原來姿態，摘除萼片處理成重點裝飾。

Lesson15

重疊技巧實作

重疊玉羊齒

重疊後大大地提昇小葉片形狀的趣味性。玉羊齒摘除一側的葉片後，一邊彎曲成彎月形，一邊重疊，依序排入水盤裡。使用圓形水盤是希望活用葉子的姿態。為了搭配玉羊齒，長蔓鼠尾草也彎曲成漂亮曲線。

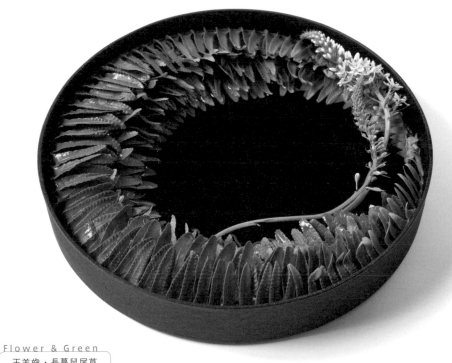

Flower & Green
玉羊齒・長蔓鼠尾草

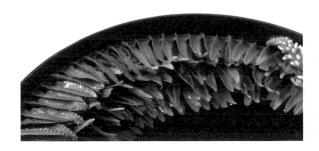

Point!

以填補葉片之間空隙的概念，一邊微微地錯開葉片，一邊重疊，疊出厚度後即展現出塊狀花藝設計美感。

Lesson 16

活用質感技巧實作

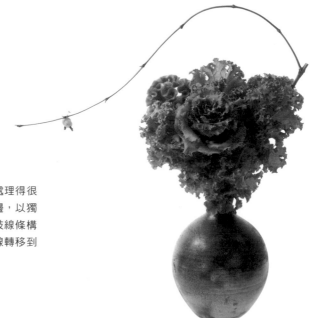

活用羽衣甘藍的質感

將令人印象深刻的皺葉羽衣甘藍,與花材質感處理得很
搭調後完成的作品。活用葉緣與洋桔梗的荷葉邊,以獨
特質感演繹出幾乎融為一體的氛圍,再加上竹枝線條構
成的重點裝飾。竹枝尾端加上醋栗果,以免視線轉移到
他處。

Flower & Green

羽衣甘藍・洋桔梗・雞冠花・醋栗・竹子

活用火鶴葉的質感

融合著火鶴葉正反面的粗糙霧面,與平滑光面質感
差異,以及深淺色彩對比的花藝作品。重疊葉片
後,巧妙地營造出一片葉子上出現不同質感的氛
圍。讓可愛的向日葵,生氣盎然地開在存在感十足
的大葉片上。

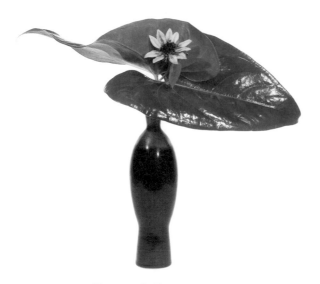

Flower & Green

火鶴葉・向日葵

Point!

兩片葉子分別露出葉面與葉背後交疊在一起,背面
別上竹子側枝後固定住。使用葉背為白色的葉材
等,即可作出更富戲劇效果的變化。

活用朱蕉的質感

具體呈現基督教國度慶典狂歡節意象的花藝作品。構想源自以夢幻面具與亮眼衣裝而聞名的，義大利威尼斯的嘉年華會，加上面具後表現出盛裝打扮參與盛會的人。依據顏色與質感挑選大理花為髮飾，配置黑扇朱蕉當作頭髮。為了將黑扇朱蕉散開插成放射狀，將葉片拆開後一片一片地纏繞了鐵絲。

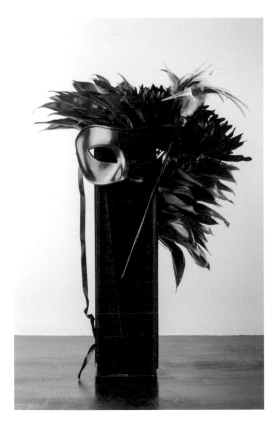

Flower & Green
黑扇朱蕉・大理花（黑蝶）

Point!

貼上漆成黑色的聚乙烯板後，即完成花器，插花側高度修剪至二分之一以下，四面都貼上修剪成等腰三角形的塑膠片，再設置吸水海綿。

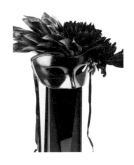

Point!

以鐵絲和緞帶裝好面具後固定在吸水海綿上。以插上髮飾般的感覺，分別於頂端和側面邊緣插上兩朵已經繞好鐵絲的大理花。再將拆開後分別捲繞鐵絲的黑扇朱蕉，插在頂端的大理花旁，插入時想著要插得很像頭髮即可。

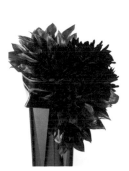

Point!

側面的黑扇朱蕉朝著下方後插入，重點為配置時看起來像夾著大理花後，散開成放射狀。

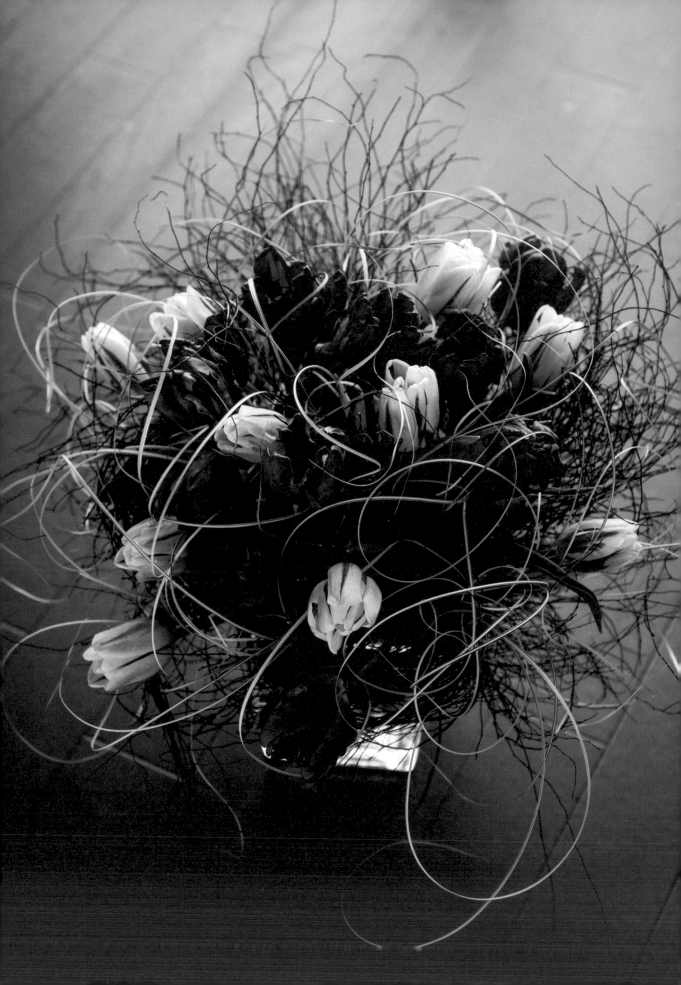

Lesson 1　採用複數技巧

學會基本技巧後，來挑戰組合幾種技巧後創作的花藝作品吧！
本單元將介紹以複數技巧完成的作品。

以 紐西蘭麻 插出
柔軟蓬鬆的氛圍

以切割後乾燥處理過的紐西蘭麻，呈現
蓬鬆柔軟形狀的設計造型。綠色的紐西
蘭麻乾燥後轉變為米色系，紅色則會轉
變成略帶紫色的顏色，插在吸水海綿的
四周，中央配置看起來很搭調的紅色玫
瑰。為了營造立體感，葉材與花材之間
夾入捲好的紅竹葉。

Flower & Green

紐西蘭麻・紅竹葉・玫瑰
（Red elegance）・松蟲草

Point!

保留插入吸水海綿的部分，利用劍山由葉頭往葉尾劃切葉片。劃切後若
直接乾燥，尾端會呈現伸展狀態，捲起尾端後微微地打個結，乾燥後就
能保持蓬鬆捲曲的形狀。

| 切割 |
| 展現時間變化 |
| 捲繞 |

以 樹莓葉
增添水嫩感

將樹莓葉尾端彙整在一起，以鮮嫩新芽
的質感與大理花花瓣的透明質感完成創
作。摘除下葉後以莖部表情營造趣味
性。加上直線狀太藺後，更加地突顯出
樹莓莖部的表情。

| 摺角 |
| 活用質感 |
| 彙整 |

Flower & Green

樹莓葉（Baby
Hands）・
大理花（海王星）
・太藺

Point!

將樹莓葉彙整在一起，構成塊狀設計造
型以強調葉材質感。將太藺摺成最自然
的姿態，構成整件作品的重點。

<div style="text-align:right">
漂浮

使用
鐵絲

夾入
</div>

以青龍葉
完成緊密的構造

將色彩亮麗的花插在聳立的青龍葉之間,讓花宛如漂浮在空中。兩片青龍葉之間夾入鐵絲後貼牢,作好數片後插上,葉片之間以鋁線固定住,好讓葉尾部位展開。再將玻璃管插入其間,插上萬代蘭。這種結構既可讓花漂浮在空中,又能表現出葉材夾著花材的樣子。

Flower & Green
青龍葉・萬代蘭・愛之蔓

Point!

青龍葉之間夾入#14鐵絲後以黏著劑貼牢,既可依喜好將葉材彎曲向任何方向,又能增加強度用於支撐鋁線結構。

Point!

利用#28金屬線,將鋁線固定在插入鐵絲的青龍葉上。四周插上未加鐵絲的青龍葉,以遮擋固定用鐵絲。

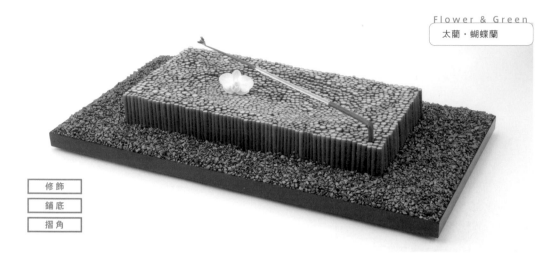

Flower & Green
太藺・蝴蝶蘭

修飾

鋪底

摺角

以集合體展現太藺美感

從表面上看起來，很難想像太藺的斷面會是白色的，利用切口就能改變表情，使作品顯得更有趣，為了展現斷面美感，非常仔細地以太藺鋪底。採用簡單的形態與設計以突顯斷面美感。以最先插入的一根太藺為起點，非常慎重地插上每一根太藺，以形成外高內低的狀態。最後加上插著壓克力管的太藺，完成充滿涼意的花藝作品。

Point!

由壓克力管兩端插入修剪後太藺，以表現摺角狀態，完成透過顯微鏡觀察太藺斷面細胞的纖細模樣，無論單看個體或綜觀集合體，都充滿歡樂的表情。

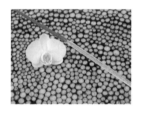

透過編織展現不對稱的造型美感

將人類自古採行的手工「編織葉材」技巧，表現得更生動活潑的作品。將黃椰子葉片剪開後，一邊編織成格子狀，一邊黏貼在塑膠管上，完成插花的主結構。作品中也加入枝編工藝，這項最具日本代表性的傳統工藝意象。最後插上最適合搭配水晶火燭葉、葉脈及主結構上的格子圖案的嘉德麗雅蘭。

Point!

避開中心點位置，開孔後補充水分，插上嘉德利亞蘭與水晶火燭葉。

編織

摺角

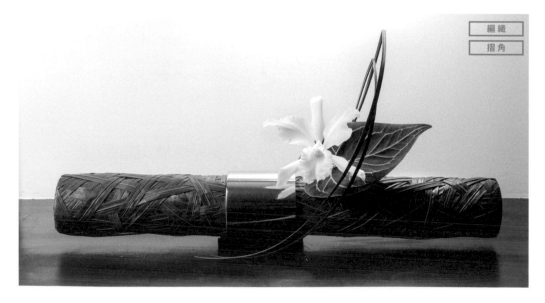

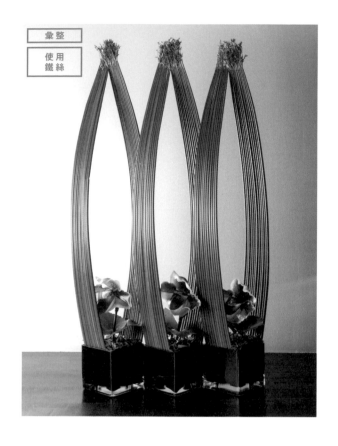

突顯線條美感

將小型花藝作品連結在一起，表現出植物的強度。將太蘭並排構成板狀，再兩片為一組地配置在花器裡，一邊形成曲線，一邊將尾端綁在一起。因為太蘭充滿東方意象，所以搭配仙履蘭。將花器並排在一起，調整為可隱約看到花材的方向，完成無論從哪個方向，都充滿著和風花藝氛圍的作品。

Flower & Green

太蘭‧仙履蘭‧銀荷葉‧福祿桐

Point!

太蘭橫向並排在一起，穿過鐵絲後固定成板狀造型。完成後配置在花器的兩端，再將尾端綁在一起，構成橢圓形。太蘭頭尾粗細不同，一定可以構成這種形狀。

以天然素材
手作包裝的花束

利用劍山，將含有豐富纖維的紐西蘭麻，劃切成細細的線條狀，硬化後處理成一整片，乾燥後就能當作包裝素材來使用。以天然質感包覆住呈漸層狀態的粉紅色花材，完成華麗無比的作品。

Flower & Green

紐西蘭麻‧洋桔梗‧松蟲草‧非洲菊
‧銀荷葉‧綠之鈴

Point!

紐西蘭麻縱向分成兩半後，分別以劍山劃切成線條狀。彙整在一起後噴上黏著劑，硬化後直接擺著乾燥，就能當作包裝素材來使用。

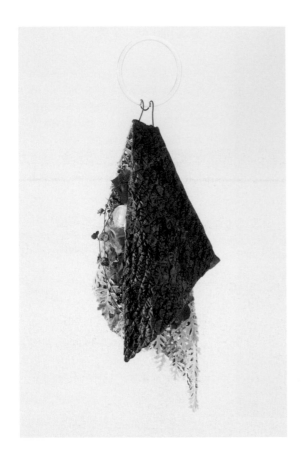

以兩種葉材
編織出浪漫奇妙的世界

使用具有皮革般光澤感的紅銅葉,和布滿絨毛感覺很柔軟的銀葉菊。將質感全然不同的葉材重疊在一起,產生了彼此襯托的效果。將花瓣具透明感的玫瑰夾入其中,整件作品顯得更有味道。

Flower & Green

銀葉菊・紅銅葉・玫瑰・愛之蔓・地中海莢蒾・斑葉海桐

夾入

活用
質感

Point!

配合波浪狀基座配置紅銅葉,將大葉加在隆起的位置,小葉加在非隆起位置,就會顯得更生動。基座由鐵絲構成,架構上黏貼OPP薄膜即完成。

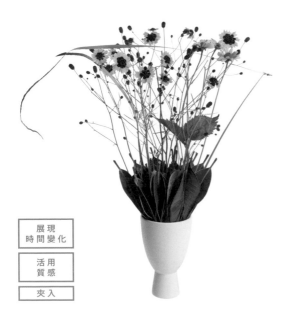

展現
時間變化

活用
質感

夾入

Flower & Green

洋玉蘭葉・波斯菊・日光菊・地榆・香蒲葉

盡情欣賞
洋玉蘭葉的美麗風采

將葉面光亮深綠,葉背布滿茶褐色絨毛的洋玉蘭葉,乾燥處理後使用。一邊展現正反面顏色與質感差異,一邊插滿整個花器後用於固定花材。加上香蒲葉的線條後,大大地提昇了花藝設計效果。

Point!

洋玉蘭葉靜置一星期左右,就會乾燥變色,捲成最自然的姿態。

Point!

葉尾朝下塞入花器裡,露出葉柄的可愛模樣。

Lesson 2 以葉材為主的花圈

創作花圈，絕對缺不了葉材。
除了創作聖誕花圈時需要，在其他創作中也是不可或缺的元素。

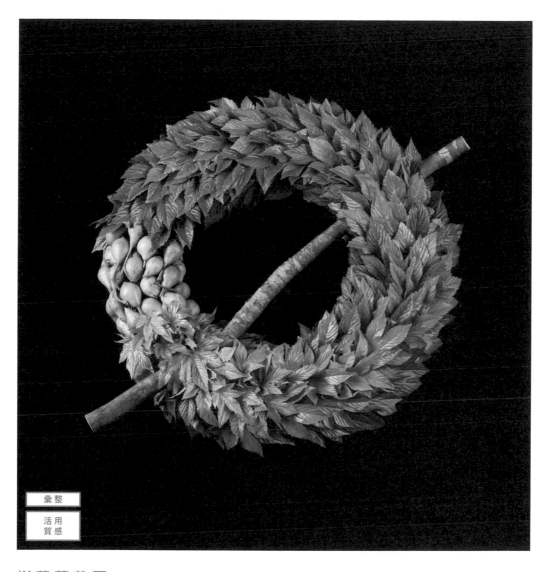

彙整

活用
質感

樹莓葉花圈

以大量樹莓葉完成的花環。強調小葉特徵後完成花藝作品，將葉片的各種表情彙整在一個花圈上。

Point!

從小的葉片開始排起，依序加入樹莓葉後完成作品。

Flower & Green
樹莓葉（baby hands）・洋梨・吊鐘花

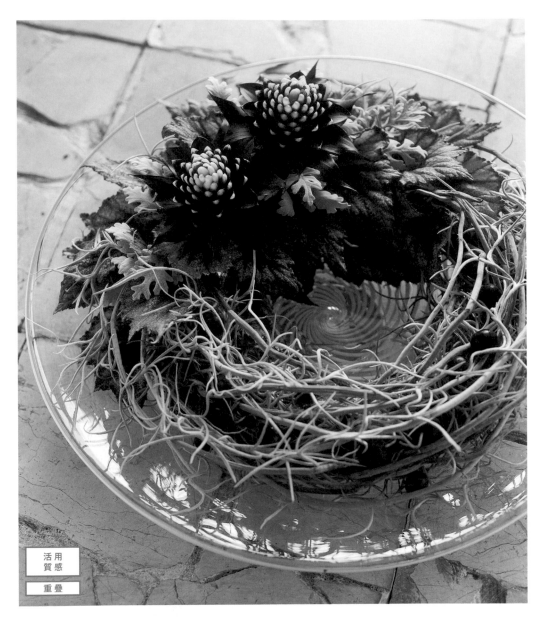

活用
質感

重疊

秋海棠&空氣鳳梨的花圈

因斑紋細緻優美的胭脂色,與銀灰色斑葉秋海棠激發構想後,設計出來的花圈。將葉片插在環形吸水海綿上,接著在該延長線上配置萬代蘭的根和空氣鳳梨,連結斑紋色彩後完成作品。焦點上配置很適合搭配葉色與氛圍的觀賞鳳梨。擺在水盤上作出最清涼的演出。

Point!

葉片錯開後配置,充分地展現色彩
頗有特色的斑葉秋海棠美感。加上
可重現斑葉色彩的銀葉菊,以免顯
得太單調。

Flower & Green
斑葉秋海棠・觀賞鳳梨
(Taranina)・空氣鳳梨・
萬代蘭(根)・銀葉菊・葡萄

以兩種葉材編織出浪漫奇妙的世界

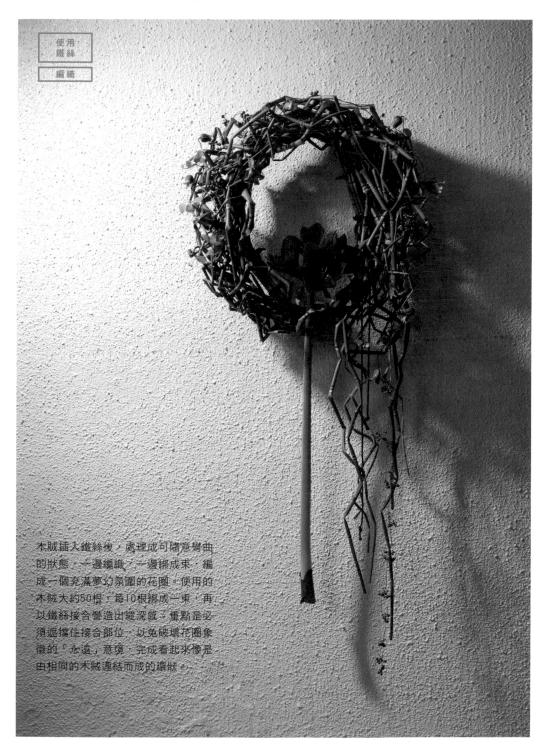

使用
鐵絲

編織

木賊插入鐵絲後，處理成可隨意彎曲
的狀態，一邊編織，一邊綁成束。編
成一個充滿夢幻氛圍的花圈。使用的
木賊大約50根，每10根綁成一束，再
以鐵絲接合營造出縱深感。重點是必
須遮擋住接合部位，以免破壞花圈象
徵的「永遠」意境。完成看起來像是
由相同的木賊連結而成的環狀。

Flower & Green
木賊・孤挺花・鐵線蓮

Lesson 3 展現葉材美感的花束

即便是花束，葉材若能更趨近於主角地位，突顯花材美感的效果就越好。
本單元將介紹，以令人印象深刻的葉材所完成的三款花束創作巧思。

彙整

展現木賊線條美感的花束

綁成高挑的花束而表現出「靜」的意象。利用橡皮
筋，少量多次地將木賊彙整在一起後綁成束，就能
輕易地完成自己喜歡的粗細度。除了使用筆直的素
材外，加入長在大自然中，呈現摺角狀態的素材就
能增添趣味性。

Flower & Green

木賊・大理花（namahage purple）・Nerine
（belladiva）・繡線菊（Diabolo）・珍珠粟
（Purple Majesty）・紫花鵲豆・當藥（Evening
star）・月桂

搭配冬天
才會形成的螺旋狀與鬱金香

從覆蓋著枯草、枯枝的地面開出花來，像糾纏不清
地生長著的植物身上得到靈感後完成的花束。使用
的鬱金香顏色很典雅。搭配乾燥後摘除葉片的鈕釦
藤，及天冷就會呈現白色螺旋狀的芒草，構成不由
讓人產生冬季情懷的線條。

展現
時間變化

Point!

不是要展現莖部美感的花束，因此手持部位加上繞
成環狀的鈕釦藤，以遮蓋手持部位。採用這種方式
後，從側面看花束時，就能飽覽180°的樣貌，還能
營造出分量感。

Flower & Green

芒草・鈕釦藤・鬱金香（Violet Pilot、Fleming Black）

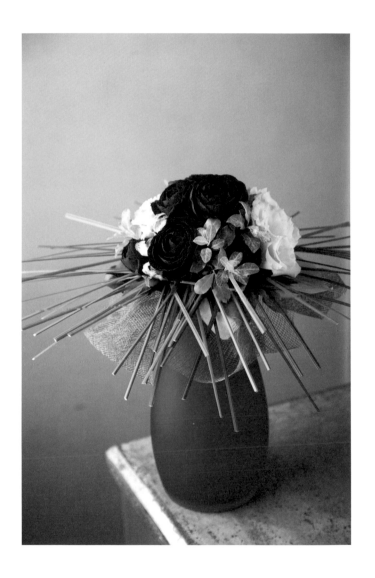

以澳洲草樹
營造穿透感
的花束

夾入

以色彩典雅、香氣怡人的玫瑰花，完成充滿清涼感的初夏花束。由架構所支撐的花束，直接插上30枝澳洲草樹，完成花材狀似夾在澳洲草樹間的意象。

Flower & Green

澳洲草樹・玫瑰（The Prince）・洋桔梗・斑葉海桐・常春藤

Point!

由上往下看時呈圓形的花束。

Point!

單純地將澳洲草樹插在鐵絲構成的架構上。

Lesson 4 以葉材完成亮麗的飾品

以葉材為主的飾品也非常可愛。
以基本技巧為基礎，完成參加婚禮盛宴或休閒派對都能配戴的飾品吧！

斑春蘭葉構成的三串式項鍊

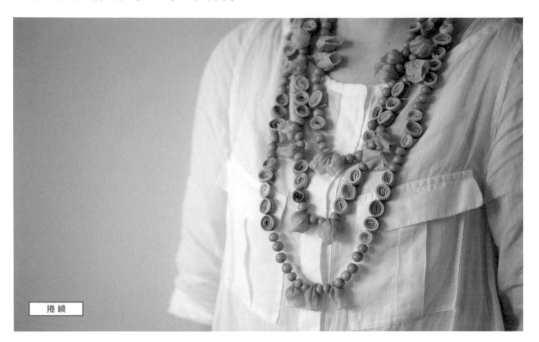

`捲繞`

以淡雅的綠色與橘色，組合成清爽無比的項鍊。以釣魚線穿上花材後，完成簡單素雅的造型，因此容易搭配，也可輕鬆使用。最適合夏季期間前往度假勝地時，參加派對等，需要特別地營造氣氛時配戴的裝飾品。

Flower & Green
斑春蘭葉・山歸來・宮燈百合

`Point!`

斑春蘭葉靠近根部的部分太硬，不容易捲繞成漂亮的形狀，只剪下質地比較柔軟的葉片上半部後使用，更容易捲繞成漂亮形狀。

從切口處開始捲繞起，讓尾端位於最外層。將穿上釣魚線的針穿過該尾端。

直接將針穿過捲好部分的正中央，將釣魚線穿過葉片。宮燈百合、山歸來果實也以相同要領穿上釣魚線。

活用珊瑚鐘質感完成可愛的胸花

納入珊瑚鐘色彩與質感後，完成典雅迷人的胸花。讓葉和花吸飽水分後，往切口上塗抹黏著劑等，就能維持24小時不會馬上失去水分，因此可廣用於製作婚禮用頭飾等。配合葉子顏色選用洋桔梗，作成組合花後變得更大朵。避免構成平面狀，以稗營造豐富的表情。

Flower & Green
珊瑚鐘・洋桔梗・五色葛・稗（Flake Cioccolata）・銀瀑馬蹄金

Point!

利用黏著劑，將兩用式別針零件固定在剪成圓形的厚紙片背面。厚紙片正面重疊珊瑚鐘一整圈後黏貼，中央配置洋桔梗。

Lesson 5 以葉材包裝作品的創意構想

以葉材般天然素材包裝作品的創意構想,越來越受矚目。
巧妙組合葉材與其他資材,就能完成更精美的作品。

以葉材包裝作品

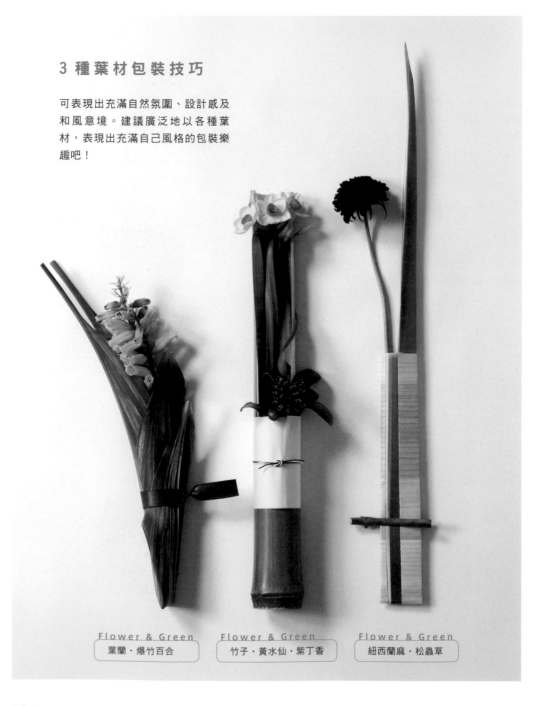

3 種葉材包裝技巧

可表現出充滿自然氛圍、設計感及
和風意境。建議廣泛地以各種葉
材,表現出充滿自己風格的包裝樂
趣吧!

Flower & Green
葉蘭・爆竹百合

Flower & Green
竹子・黃水仙・紫丁香

Flower & Green
紐西蘭麻・松蟲草

以葉蘭的葉片
包裝作品

將兩片葉面寬廣的葉蘭葉片，重疊在一起，摺起後包入
爆竹百合。最後以加入鐵絲的紙緞帶簡單地紮綁。

以竹子完成充滿
凜然和風意境的作品

以創作新年花藝作品時，最容易剩下的竹子為包裝作品
的素材。以宣紙包好後綁上水引繩，頓時變身為感覺很
特別的作品。竹子裝水後就會變色，使用時需留意。

以薄如摺紙的木片
＆紐西蘭麻包裝作品

將兩片薄如摺紙的木片重疊在一起後，摺成細長形袋
狀，再以雙面膠帶將撕成細條狀的紐西蘭麻貼在邊緣，
再將竹子側枝等剖成兩半，當作夾具使用。

以葉蘭葉片
包裝紅酒

紅酒是經常與花一起送人的酒
類。以兩片葉蘭葉片包裝紅酒。
將棕色綁繩捲繞在瓶身的上＆
下部後綁緊，以便確實地包住酒
瓶。改變綁繩的顏色，整個氣氛
也會隨之改變。

Flower & Green
葉蘭

了 解 使 用 的 訣 竅 ！

葉 材 圖 鑑

常春藤／文竹／黃椰子／火鶴／青龍葉／
竹芋／桔梗蘭／亞馬遜百合／銀荷葉／佛
手蔓綠絨／變葉木／羽衣甘藍／芒萁／澳
洲草樹／闊葉武竹／芳香天竺葵／銀葉菊／
捲葉山蘇／木賊／朱蕉／紐西蘭麻／芭蕉／
葉蘭／新西蘭葉／太蘭／春蘭葉／電信蘭
／羊耳石蠶／蔓生百部／高山羊齒／北美
白珠樹

從豐富多元的葉材中，挑選出本書
中使用過與推薦的葉材，將使用訣
竅與注意事項等彙整於本單元中。

【 常春藤 】
Hedera Helix
五加科常春藤屬

將枝條剪成不同長度後，分別用在不同的地方，重點為如何順利構成。纏繞在鐵絲上，用於創作捧花等作品的機會，多過於繞在木頭上。種類非常多，近年來市面上甚至連染色的常春藤都能買到，因此建議依據用途區分使用。新芽易失水，處理細節請參考P.40。

【 文竹 】
Asparagus plumosus
百合科天門冬屬

枝條柔軟，但沒有韌性，無法自立，最好搭繞在其他素材上，或編織予以補強後再使用。質地輕盈，最適合用於漂浮類型的花藝創作。經過修剪處理出線條後，更容易用於創作花藝作品。特徵為蓬鬆生動的姿態。

【 黃椰子 】
Dypsis lutescens
棕櫚科黃椰子屬

可構成寬廣的面，也可修剪掉一半葉片，可以各種加工手法處理出線條後使用，或直接當作面狀葉材使用、編織成線狀葉材後使用。用途很廣，一年四季都可買到，因此是很容易取得的葉材。

【 火鶴 】
Anthurium
天南星科花燭屬

火鶴花讓人印象深刻，其實心形的火鶴葉也很獨特。顏色除了綠色之外，還有圖中的紅色和葉上有斑紋的品種，葉片修長的Jungle Bush等也屬於花燭屬植物。花和葉一樣，方向性都非常鮮明，重點是留意向左、向右等角度，用於創作花藝作品就會更順手。

【 青龍葉 】 *Iris ochroleuca*
鳶尾科鳶尾屬

可確實地插入鐵絲，因此摺角時能確實地形成角度又不變形。葉尾呈劍狀，具方向性，必須仔細辨別後使用，才能構成完整不凌亂的作品。適合採用的鐵絲為＃22左右，＃20太細容易折斷。

【 孔雀竹芋 】 *Calathea*
竹芋科孔雀竹芋屬

葉面與葉背的顏色全然不同，訣竅為創作花藝作品時，應巧妙運用該特徵。市面上販售的幾乎都是差不多大小的葉片，重點是修剪葉片，調整大小後才能完成更精美的花藝作品。

【 桔梗蘭 】
Dianella ensifolia
百合科桔梗蘭屬

以釘書機固定最方便，可構成最漂亮的花材襯底結構。白綠相間的斑葉最適合用於創作清新素雅的花藝作品，婚喪喜慶皆可使用，用途很廣。感覺清新，最適合夏季採用。

【 玉簪 】
Hosta
天門冬科玉簪屬

葉形非常有特色，形狀會隨著角度而有所不同。素材本身的姿態就很美妙，也可將數片葉子彙整在一起後捲繞，用法比只使用一片葉子時更有趣。太用力彎曲時易折斷，處理時須留意。

【 銀荷葉 】
Gelax urceolata
岩梅科銀河草屬

包括紅色、綠色等顏色略微不同，重點為用於創作花藝作品時，應善加利用該色彩差異。容易捲繞、渾圓的葉形經常被當作襯托花束等花藝作品的素材。葉片小巧，也很適合搭配小花。

【 佛手蔓綠絨 】
Philodendron 'Kookaburra'
天南星科蔓綠絨屬

容易彎曲塑形的葉材，基本上葉片小
巧，與其經過捲繞等處理，不如呈現素
材的線條美感更經典。創作小型花藝作
品等也適合採用。耐插度與吸水性俱
佳。

【 變葉木 】
Codeaeum variegatum
大戟科變葉木屬

顏色獨特又令人印象深刻的葉材。容易
搭配搶眼的紅色、紫色、稍微暗沉的橘
色、酒紅色、黑色等特色鮮明的花材，
還可修剪掉下部等改變形態後使用。

【 羽衣甘藍 】
Brassica oleracea var. acephala
十字花科蕓薹屬

以蔬果汁原料而聞名的蔬菜。高麗菜的
同類，特徵為不結球。因葉緣捲曲度
大，深綠葉片上有白色果粉的獨特質
感，而成為很受歡迎的花藝設計素材。
建議活用該質感。

【 芒萁 】
Gleichenia 'Sea Star'
裏白科裏白屬

幾乎不需要水，因此沒有水也能使用，
耐插度絕佳的葉材。可將芒萁搭繞或擺
在作品上部，讓人透過葉片欣賞花卉美
感等，創作充滿趣味性的花藝作品。屬
於適合彎曲塑形的葉材。

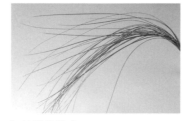

【 澳洲草樹 】
Xanthorrhoea Australis
百合科刺葉樹屬

很少一根一根地使用，大多經過編織、
彎曲後黏貼，構成骨架後使用。可展現
集合體美感的葉材。耐插又不易失水，
但容易折斷，需留意。易割傷手，處理
時要小心。

【 闊葉武竹 】
Asparagus asparagoides
天門冬科天門冬屬

常用於創作花束等，可營造出柔美氛圍
的絕佳葉材。無韌性，無法自立，使用
時必須搭繞在其他素材上。垂掛時插入
枝條基部，就會露出整個葉背。使用時
需留意，必須讓葉子朝著上方。

【 芳香天竺葵 】
Pelargonium
牻牛兒苗科天竺葵屬

目前已培養出許多園藝品種，包括斑葉
或各種葉形。多分枝又多葉，訣竅是適
度地修剪後，才用於創作花藝作品。

【 銀葉菊 】
Senesio cineraria
菊科黃菀屬

特徵為銀白色，建議將該顏色用於創作
花藝作品。婚禮花束等也廣泛採用，通
常分切後使用，易失水，新芽更容易失
水，使用時需留意。

【 捲葉山蘇 】
Asplenium nidus L.emerald
鐵角蕨科鐵角蕨屬

葉形非常有個性，成功創作作品的訣竅
為展現曲線美感。曲線狀態各不相同，
希望仔細分辨後才使用，亦可將葉片重
疊在一起，以作出更華麗的演出。太用
力捲繞時易折斷，處理時須小心。

【 木賊 】
Equisetum hyemale
木賊科木賊屬

可展現線條美感，非常適合加工處理的葉材。葉子呈中空狀態，插入鐵絲後可透過摺角、彎曲、編織，廣泛地用於創作花藝作品。表面易乾燥。

【 朱蕉 】
Cordyline
龍舌蘭科朱蕉屬

圖中為朱蕉屬植物中葉片最大的黑葉朱蕉。這類大型葉材可直接使用，但經過加工處理後更有趣，重點為加工方式。使用葉子較小、葉片較少的品種時，可以手摘下葉片，經過捲起、撕開等加工處理後使用。屬於耐插的葉材。

【 紐西蘭麻 】
Phormium tenax
龍舌蘭科紐西蘭麻屬

葉片質地強韌，非常適合加工的葉材。以劍山劃開或撕成兩片後使用，為最基本的用法，尋找最適合自己的方法也是樂趣之一。常見葉色為紅色、綠色，近年來市面上也能買到大型品種。

【 芭蕉葉 】
Musa basjoo
芭蕉科芭蕉屬

特徵為寬廣的葉面，可直接使用，但此葉片的加工方式為決定花藝設計造型的關鍵。容易切割，以手就能撕開，但以剪刀剪開才能處理得更美觀。

【 葉蘭 】
Aspidistra elatior
天門冬科蜘蛛抱蛋屬

捲繞後以釘書機固定時，順著葉脈固定，葉片就會裂開，因此必須與葉脈垂直釘下釘書針。葉片碩大，撕開調整大小後，比較便於納入花藝設計。有左葉與右葉之分，仔細辨別方向後再使用。

【 新西蘭葉 】
Pandanus
露兜樹科露兜樹屬

最典型的線狀葉材，特徵為質地堅韌。但因葉片太硬而無法切割。種類多，包括斑葉等，甚至有長刺的品種，處理時需留意。

【 太藺 】
Scirpus tabernaemontani
莎草科莎草屬

用法簡單，容易形成線條，便於加工處理的葉材之一。呈中空狀態，建議插入鐵絲後使用。纖細且輕盈，可彙整後呈現或修剪後使用。

【 斑春蘭葉 】
Liriope
天門冬科天門冬屬

將葉片捲繞加工成漂亮形狀後，加入作品更經典。可以捲曲技巧，將大葉捲成寬版，小葉形成窄版後區分使用。

【 電信蘭葉 】
Monstera
天南星科電信蘭屬

葉片上有大型葉裂，形狀非常有個性的葉材，使用一片就氣勢十足。有左葉與右葉之分，重點為需看清楚角度後，適材適所地加入。吸水性與耐插度俱佳。

【 羊耳石蠶 】
Stachys byzantina
唇形科水蘇屬

具有絨毛質感，閃耀銀色光澤的葉材。
市面上通常以一片或一枝等形態販售，
出貨形態因季節等因素而不同，建議配
合季節改變用法。搭配顏色微妙的花材
優於搭配顏色鮮明的花材。

【 蔓生百部 】
Stemona japonica
百部科百部屬

具有輕盈線條的葉材，婚禮花束也廣泛
採用。無論意象多鮮明的花藝作品，加
上此葉材後，作品意象就變柔美。兼具
和洋意象，適合任何場合採用。是耐插
度絕佳的葉材。

【 高山羊齒 】
Rumohra adiantiformis
三叉蕨科革葉蕨屬

在日本是以Cover leaf之名流通於市面的
基本款葉材。葉子具方向性，覆蓋時留
意這一點，就能展現出最佳效果。耐插
但易乾燥，管理時須確保濕度。

【 北美白珠樹 】
Gaultheria shallon
杜鵑花科白珠樹屬

圖中是莖部為紅色的品種，這類葉材在
摘除葉片後使用，就能展現出枝條美
感。長著大小不一的葉片，該怎麼使用
就成了設計重點。可以修正液或白色奇
異筆在葉片上寫下祝福語後，作成卡片
來展現玩心。

葉材的吸水程序 & 管理訣竅

葉材比花朵更耐插，是創作花藝作品的絕佳素材。
但其中不乏吸水性很差或葉子易乾燥，
及處理時必須格外留意的葉材。
本單元將介紹創作時非常有幫助的吸水程序與管理訣竅。

吸水性較差的葉材處理方法

天門冬屬植物
➡
敲裂切口

【 可應用的葉材 】
天門冬屬植物皆可

以木槌等硬質工具敲裂切口。破壞纖維質，露出導管後，即可擴大枝條的吸水面積。

孔雀竹芋
➡
切口浸薄荷油

【 可應用的葉材 】
爬牆虎・魚腥草

斜切枝條、沾上薄荷油後馬上插入深水裡，因為薄荷油的高揮發性，而將水往上擠壓，即可促進蒸散作用。

佛手蔓綠絨
➡
切口抹鹽

【 可應用的葉材 】
紅柄蔓綠絨・心葉蔓綠絨

在斜切的切口上抹鹽。因為鹽的殺菌效果與吸濕作用而促進吸水。

芒草
➡
切口浸熱醋水

【 可應用的葉材 】
蘆竹

斜切枝條後將切口浸入加醋的滾水裡。因殺菌效果與揮發性，而提高蒸散作用。處理後必須如同浸過熱水般，插入冷水中再修剪。

吸水性較差的葉材處理方法

睡蓮
↓
以泵浦注入水分

【 可應用的葉材 】
蓮葉・萍蓬草

①以切花專用泵浦由切口處注入水分。
②注水後從葉背側看到的情形。從葉背就能看出水行經整個葉片的情形。

芳香天竺葵
↓
燒灼切口

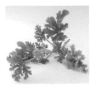

【 可應用的葉材 】
常春藤

斜切莖部後，以火燒灼至切口碳化為止，效果如同以熱水法浸燙切口。燒灼前以舊報紙等包裹葉材，即可避免烤乾葉子部分。處理時請小心，以免燒到報紙。

銀葉菊
↓
浸燙切口

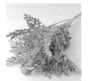

【 可應用的葉材 】
著莪・山蘇・觀音竹・黃椰子等棕櫚類葉材

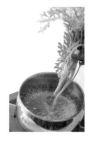

斜切莖部後以熱水法浸燙切口，即可將導管內空氣排除至真空狀態，促使葉材一口氣吸入水分。浸燙後變色部分（死掉的細胞），需以水切法再修剪。

大吳風草
↓
葉背劃上切口

【 可應用的葉材 】
五彩芋・黃椰子

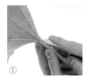

①花藝刀尖端由葉子基部劃入。劃切口直到葉柄的基部。
②依據吸水性好壞，增減切口條數即可。
③插入深水裡。

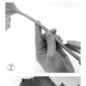
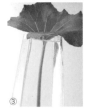

馬丁尼大戟
↓
將切口沾上明礬

【 可應用的葉材 】
彩葉山漆莖

斜切莖部尾端後沾上明礬，因殺菌效果與收斂作用等而促進吸水。

葉片易乾燥的葉材與管理方法

高山羊齒
↓
裝入
塑膠袋後
保存

【 可應用的葉材 】
軟葉刺葵

以水潤濕整個葉材
後，裝入塑膠袋，
再放入保鮮容器裡
保存。

芒萁
↓
以舊報紙
包好後
先噴水再保存

【 可應用的葉材 】
芒草

①以舊報紙包好整個葉
　材。
②全面沖水以潤濕包好的
　葉材。
③確實扭緊舊報紙的兩
　端後，裝入塑膠袋裡保
　存。處理不耐乾燥的葉
　材時，是效果非常好的
　方法。

可為葉片增添光澤的方法

電信蘭葉
↓
使用葉面清潔劑

整個葉面都噴上適合觀葉
植物使用的葉面清潔劑，
再以面紙或抹布將泡沫擦
乾淨（噴灑後不作任何處
理，泡沫還是會隨著時間
而消逝）。

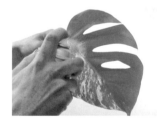
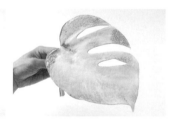

葉材設計花藝學
晉級花藝達人必學的19個設計技巧&21堂應用課

作　　者／Florist編輯部
譯　　者／林麗秀
花材諮詢顧問／林淑媛老師
發 行 人／詹慶和
總 編 輯／蔡麗玲
執行編輯／劉蕙寧
編　　輯／蔡毓玲‧黃璟安‧陳姿伶‧李佳穎‧李宛真
執行美編／陳麗娜
美術編輯／周盈汝‧韓欣恬
內頁排版／造　極
出 版 者／噴泉文化館
發 行 者／悅智文化事業有限公司
郵撥帳號／19452608
戶　　名／悅智文化事業有限公司
地　　址／新北市板橋區板新路206號3樓
電　　話／(02)8952-4078
傳　　真／(02)8952-4084
網　　址／www.elegantbooks.com.tw
電子郵件／elegant.books@msa.hinet.net

2016年12月初版一刷　定價／480元

GREEN ZUKAI NO TECHNIQUE BOOK
© Seibundo Shinkosha Publishing Co., Ltd. 2014
Originally published in Japan in 2014 by Seibundo Shinkosha
Publishing Co., Ltd.
Chinese translation rights arranged through TOHAN
CORPORATION, TOKYO.
,and Keio Cultural Enterprise Co., Ltd.

經銷／高見文化行銷股份有限公司
地址／新北市樹林區佳園路二段70-1號
電話／0800-055-365
傳真／（02）2668-6220

國家圖書館出版品預行編目資料

葉材設計花藝學：晉級花藝達人必學的19個設計技巧&
21堂應用課 / FLORIST編輯部著；林麗秀譯．
-- 初版 . - 新北市：噴泉文化館出版, 2016.12
　　面；　公分 . --（花之道；31）

ISBN　978-986-93840-3-2（平裝）

1. 花藝
971　　　　　　　　　　　　　　　105022806

本書為《FLORIST》雜誌中發表過的作品，增加內容與嶄新作
品後重新編輯出版。

攝影
川西善樹　日下部健史　佐々木智幸　タケダトオル　德田悟
中島清一　西原和惠　三浦希衣子　森カズシゲ

花藝設計
石川すみえ [Florist香風苑]
石澤有紀子
井上幸信 [Florist Meika-en]
岡 寬之
株竹一希 [Florist花絵]
小林祐治 [GEOMETRIC GREEN]
清水智子 [Hanazen FLORIST]
祐川葉子 [Sunny Spot Garden]
瑞慶覽主典・久美子 [ZUKERAN Flower & Art School]
永塚慎一 [大和生花店]
中村有孝 [Flower's Laboratory Kikyu]
橋口 学 [花屋Hashiguchi Arrangements]
濱中喜弘 [Mami Flower Design School]
平野弘明 [ふらわーしょっぷ窓花]
蛭田謙一郎 [有限会社蛭田園芸]
まきのせかおり [Bremen Flower]

美術設計
千葉隆道 [MICHI GRAPHIC]

設計
兼沢晴代

編輯
櫻井純子 [Flow]

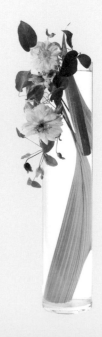

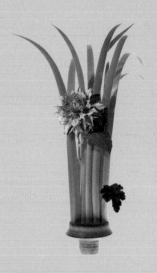

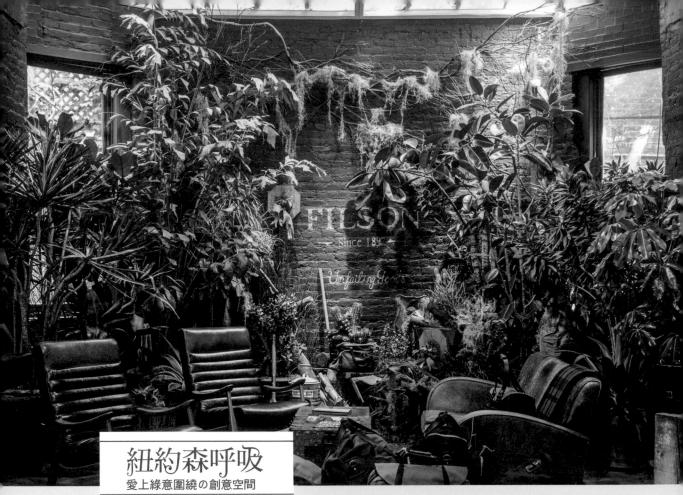

紐約森呼吸
愛上綠意圍繞の創意空間

以植物點綴人們 · 以植物布置街道 · 以植物豐富你的空間

Deco Room
with
Plants
in NEWYORK

可　提　昇
花藝設計
功力的方法